藝林舊影

雲廬感舊集

白謙慎——著

中華書局

出版說明

宏觀地說，藝術是指人類對各種美的精神感受及形象表達。因此在人類的發展歷程中，藝術是不可或缺的，它存在於您所處的任何角落。我們甚至可以這麼說，沒有藝術，不成生活。而在人類浩瀚的藝術發展史中，中國的藝術精神和傳統中國人的藝術生活最為別具一格。

莊子說天地有大美。和西方藝術相比，中國人對藝術的追求不僅源於自然和生活，更渴望從哲學層面達到天人合一的至高境界。在中國傳統的美學觀念中，在對美的具象追求之外，更看重精神層面上的「格調、情趣和心源」；而無論是什麼樣的藝術表達形式，「意境、氣韻、神似」都是品評一件藝術品高下的終極標準。特別是在傳統的中國繪畫藝術中，伴隨着中國歷史文化綿延不斷的發展變化，「書畫同源」逐漸成為基本的美學理論共識。即：將抽象的文字表述和具象的繪畫直接融入在一個畫面之內；在有限的創作空間中將表達內心深處情感的詩文短句和客觀具象的天地萬物相互融通，從而實現「詩中有畫、畫中有詩；以文寫景、以景抒情」的獨特審美情趣。這在世界紛繁多姿的藝術表現形式中是絕無僅有、獨一無二的。中國傳統的文人和藝術家往往因為在對詩、書、畫、印的綜合追求中，相互滲透，逐漸融為一體。也正因為如此，中國的傳統藝術和藝術家的人格是分不開的。如果想了解中國藝術的精髓、神韻以及它內在的文化價值，所有和藝術創作相關聯的時代背景、人物事件、文史掌故都是最可寶貴的史料參考和研究佐證。

隨着中國經濟的飛速崛起，中國的文化藝術越來越被世人所重視。這不僅體現在中國學者對自身民族文化廣泛而深入的

學術研究中，也體現在海內外藝術品交易市場上有關中國傳統藝術品交易的突出表現上。市場的刺激和文化的推動逐漸使有關中國藝術，特別是有關中國的傳統書畫藝術的研究出版日顯重要。本局正是順應這一市場需求，本着弘揚中國優秀傳統文化的出版理念，和香港享有盛譽的藝術品經營機構集古齋聯手合作，以「藝林舊影」為名，推出這套有關中國文化藝術的開放性叢書。

本套叢書作者有的是學者、藝術家，也有的是收藏家和鑒賞家，均為一時之選。書中所結文字，舉凡文史掌故、書畫出處、拍場逸聞、藝林趣事，皆文字短小精悍、敍述親切生動、圖文並茂、雅有可觀。希望廣大讀者在筆墨捲舒之中，盡享藝術與人生之趣味。

香港中華書局編輯部

目錄

自序 /6

滬上學書摭憶
　　——從傅山《哭子詩卷》說起　/8

王老師的故事　/30

身殘猶作汗漫遊
　　——記鄧顯威老師　/48

我的老師章汝奭先生　/56
　　　　附錄：記與恩師章汝奭先生的最後一次會面　/68

憶趙寶煦老師對我的藝術活動的關心和支持　/72

八大山人的異代知己
　　——紀念王方宇先生　/79

充和送我進耶魯　/91

汪世清先生　/ 112

汪世清先生帶我去讀書　/ 118

萊溪居主人的情懷
　　　——記翁萬戈先生　/ 127

憶和曹寶麟兄在北大時的交往　/ 136

華人德和民間社團及其他　/ 156

憶我和潘良楨兄的交往　/ 166

一事能狂便少年
　　　——悼念樂心龍兄　/ 176

懷念周永健兄　/ 181

自序

　　這本小書收錄了十五篇短文，最早的寫於 1997 年，最晚的在 2017 年，前後整整二十年。前十篇（外加附錄一篇）寫的是十位老師和前輩，基本上根據我認識他們的時間前後來排列。這些師長都出生在 20 世紀 30 年代之前，蕭鐵先生生於 1904 年，金元章先生生於 1905 年，是世紀之初，第一篇文章便是回憶他們的。在我的老師中，章汝奭先生年紀最輕，生於 1927 年，今年 9 月 7 日他在上海去世，享年九十一歲。前輩中僅存之碩果，是翁萬戈先生，今年一百歲，精神矍鑠，還在山中著書立說。祝他健康長壽！後五篇寫的是與我同輩的書法家，其中兩位英年早逝，另外三位，我認識他們的時候才三十多歲，如今也都年過古稀了。

　　把我和書中的十五位人物連接起來的是兩件事：書法和學術。自從 1973 年入蕭鐵先生門下學習書法，這門藝術注定地成為了我的終身愛好。而 1978 年考上大學後，學術研究便成了我立身的職業。1990 年由政治學轉入藝術史後，書法從愛好變為職業。此生能以愛好為業，何其幸哉！

　　需要說明的是，本書是在朋友的督促下結集的。雖然，這些年來我在不同的場合發表過一些懷舊文章，但按照自己的本意，結集之事可以在退休之後。目前教學、帶研究生、收集資料、寫作、臨帖，佔去了我的大部分時間。我正在做的吳大澂研究，資料浩瀚。雖說研究本身充滿着樂趣，我從未覺得枯燥艱辛，但這項工作耗時甚巨，常令我無暇旁顧。此次好友邀我結集出版感舊文字，雖不在計劃之中，卻難以推辭。某些已經

發表但尚需修改的短文和那些打算寫的憶舊文字，只能等將來編《雲廬感舊集》（二）時再收入了。

　　往昔與師友們的交往，歷歷在目，但距今起碼都已二十多年了。本書為這數十年來的經歷留下些許雪泥鴻爪。

白謙慎

2017 年 10 月 16 日

2002 年夏，我到台北參加紀念台北故宮博物院前副院長、著名書畫家江兆申先生的學術會議。會議結束後，在台北多逗留了幾天，觀覽公私書畫收藏，其中之一便是石頭書屋所藏書畫。書屋主人陳啟德先生從事建築業，為人儒雅，不但收藏中國古代書畫，還成立了石頭出版社，專門出版藝術史和崑曲的書籍，在中文讀書圈的口碑甚佳。

那天陳先生為我準備了一些明清書畫。每當我看完一件後，他便會遞給我下一件，並報出那件作品的名稱。當他告訴我下一件將是傅山的行草《哭子詩卷》時，我的心不禁為之一動。因為在我的博士論文和當時已經完稿的英文版《傅山的世界》一書中，都詳細地討論了一件題為《哭子詩》的傅山手卷。由於傅山書寫過不只一本《哭子詩》，我無法確定這捲是否就

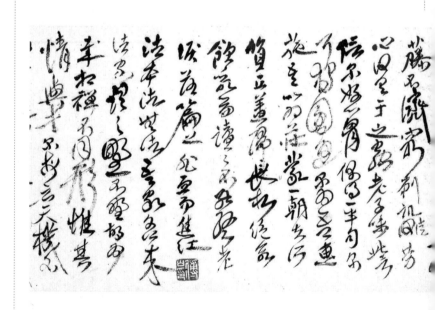

圖 1　傅山書《哭子詩卷》　台北石頭書屋藏

是我曾討論過的作品。卷子還沒打開，我問陳先生，此卷是否有何紹基的題跋。陳先生答「有」。我馬上意識到，這即是我十七年前曾經見過的那件《哭子詩卷》（圖1）。於是，我站了起來，興奮地和陳先生握了握手，告訴他，這是一件我苦尋多年的藝術精品，它和我多年前在上海學習書法的經歷有一段難忘的因緣。

1972年，中國步入「文革」後期，政治空氣明顯鬆動，各地的文化活動開始逐漸復蘇。那年，我初中畢業。由於我的哥哥已經到黑龍江插隊落戶，按照當時上海市的政策，排行老二的我可以留城。那年9月，我被分配到上海財貿學校財經八班（亦即金融班）學習。這個學校由「文革」前的上海銀行學校、上海海關學校、上海商業學校等數所中專合併而成。金融班的

老師除了原來銀行學校的一些老教員外，還調集了上海銀行系統的一些優秀業務人員擔任。上海歷來是中國的金融重鎮，在過去，銀行業被稱為「百業之首」，從業人員的素質非常高。有意思的是，在上海銀行系統，字寫得好的老職工非常多，包括我在財貿學校的一些老師。在打字機還未普及的時代，銀行的一些票據（如定期存款單等），都需手寫，銀行對書寫十分重視。在「文革」前，上海銀行學校有書法課，老師是劉景向先生，寫得一手端正的楷書。我入校後，書法課還沒有恢復，但老師們在和學生的接觸中，經常會提起寫字，在老師們的引導下，學生中也有練習寫字的風氣。

1973年上半年，在語文老師任珂先生的介紹下，我認識了蕭鐵先生（德新，1904—1984）（圖2）。蕭先生出身常熟望族，退休前在華東化工學院工作，退休後在家寫字自娛，有時教教友人的孩子們書法。蕭先生的家離我家很近，走路不到三分鐘。蕭先生的字以顏體為根基，後專攻懷素大草。在他那裏，我雖未學草書，卻認識了不少草字。蕭先生常在報紙上練字，去他那請教的小朋友們，都用報紙練字。我那時練字，中楷寫在毛邊紙上，稍大些的字，也寫在報紙上。去向蕭先生請教時，他常會抽着煙斗，拿那一支沾着紅顏料的毛筆，在報紙上圈圈點點，指出哪裏好哪裏不好，時間便在滿室的煙斗味中悄悄溜走。蕭先生的常熟口音很重，雖說上海話和常熟話同屬吳語系統，可剛開始時，我還是很不習慣，過了相當長的時間，才能夠比較準確地聽懂他的話。好在書法是視覺的，看他用筆，看他圈點，也大概能理解他的意思。

「文革」時學書法的條件並不好，能買到的碑帖很少。上

海東方紅書畫出版社（即朵雲軒，「文革」時改名為東方紅書
畫出版社）出版了一些從古代字帖裏輯出來的字和摹仿的字
（因為有些繁體字要改為簡體字），做成文字內容反映時代革命
精神的字帖，如《王杰日記》《智取威虎山》等。一些工廠的
工人們用曬藍紙複製一些書法資料，或是用半透明的描圖紙來
雙鈎一些借到的古代碑帖或墨跡，在書法愛好者中流傳。有一
次，蕭先生借到一捲文徵明的行草書《遊石湖長歌》卷，非常
精彩，蕭先生先用描圖紙雙鈎出一本，原作還給友人後，我又
根據蕭先生的雙鈎本，鈎摹了一本。在那個時代，對於我們這
些沒有很多機緣接觸原作的年輕人來說，這是最珍貴的學習機
會了。

　　1973 年的下半年，我們班的語文老師換作王弘之先生
（1919—2006）。看到我喜歡寫字，王老師就經常給我一些指

圖 2　蕭鐵先生

導。那時我還沒有畢業，指導我寫字，是王老師和我在學校裏師生之間正常的交往。但王老師對我說，他有個鄰居字寫得很好，等我畢業後，他會介紹我認識。我那時並不知道王老師的父親是民國政界的一個人物。他這樣的家庭背景，讓他養成了事事仔細小心的性格。在那個時代，社會上通行的罪名之一就是：「用封建文化腐蝕青少年」，而大多數喜好書法的前輩，都和清朝和民國的統治階層脫不了干係，「出身不好」。即便此時政治氣氛已經寬鬆了不少，但介紹一個在校的年輕學生認識社會上的老人，王老師還是相當謹慎，他不想為自己帶來不必要的麻煩。當然，如果王老師不主動介紹我認識一個老先生，自然更不會惹麻煩上身。只是，在那個缺乏正常學習傳統文化氛圍的年代裏，遇見願意學習的年輕人，前輩們總是垂愛有加。

1974 年，我從財貿學校畢業了，被分配到中國人民銀行上海市靜安區辦事處工作。有了正式的工作，就算是走向了社會，標誌着成熟了。畢業後不久，王老師果然帶着我去拜訪他的鄰居 —— 金元章先生（1905—1993）（圖 3）。王老師和金先生住在靜安區延安中路的明德里，是老式的石庫門房子，離我的工作單位很近，離我的家也不遠，騎自行車幾分鐘就能到，我常去拜訪。

金先生是杭州人，父親金承誥（1841—1919）是西泠印社早期社員，善山水，工治印，喜仿漢人粗朱文。金家是杭州的大家族，金承誥先生曾任中國銀行杭州分行行長。師母也出身名門，是西泠印社社長王福庵先生的外甥女。像金先生這種家庭背景的人們，在「文革」中大多會受到衝擊。但金先生在 50 年代就提前退休，在家賦閒，平時除了去領退休金外，和原單

位沒有什麼關係。「文化大革命」爆發時,單位的造反派早已經記不起有這樣一個人,他因此逃過一劫,家中的一些藝術品(主要是印章和印譜等)也得以倖存。

在那個動亂的年代,金先生的退休生活卻相對平靜。白天不下雨的話,他到公園裏去鍛煉身體,喝茶聊天。回到家裏,便是寫字、畫畫、刻印。我認識金先生的時候,他正好七十歲。雖為古稀老人,但精神矍鑠,聲音洪亮,每日臨池不輟。楷書臨的是褚遂良《雁塔聖教序》、敬客《王居士磚塔銘》,隸書喜臨《曹全碑》,行草則廣涉諸家。金先生習字,喜歡將半透明的描圖紙蒙在帖上,用朱墨摹寫。他的褚體楷書和曹全體隸書,都寫得溫文爾雅而又端莊靈動(圖4)。

金先生雖為世家子弟,自幼家境優越,但絕無紈絝氣。他性格直率豪爽,樂於助人。在30年代和40年代,上海有些藝術家生活困苦,金先生曾慷慨地幫助過他們。他和滬上的浙籍

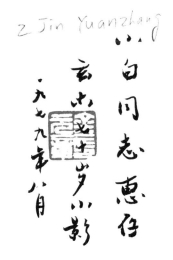

圖 3　金元章先生

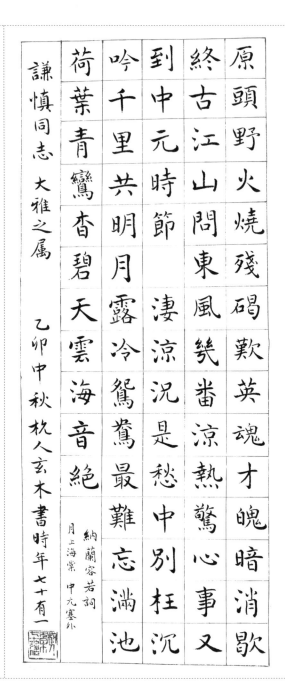

原頭野火燒殘碣　歎英魂才魄暗消歇

終古江山問東風　幾番涼熱驚心事又

到中元時節　淒涼況是愁中別枉沉

吟千里共明月露冷鴛鴦最難忘滿池

荷葉青鸞杳碧天雲海音絕

納蘭容若詞

月上海棠　中元塞外

謙慎同志　大雅之屬

乙卯中秋　枕人玄木書時年七十有一

圖 4　金元章先生書贈白謙慎楷書納蘭容若詞（1975）

收藏家和藝術家如高絡園、唐雲、張大壯、錢君匋、來楚生等交往甚密，在上海的書畫圈很有口碑。書畫圈的友人出現糾紛，有時也會請金先生出面調解，主持公道。由於他交遊廣，我去他家請教時，常能看到牆上掛着一些書畫家的近作，這給了我很好的觀摩機會。

除了寫字、畫畫、刻印外，金先生還會很多和書畫相關的技藝。比如說，他在毛邊紙上雙鈎的碑帖，線條很細，但勻稱有力。打完印章後，他會從烏賊魚骨頭上刮下粉末，保護印色。他能用國畫顏料打很好的界格，並自製信箋。他還會刻扇骨、筆筒，做各種拓片（圖 5）。金先生比我大整整五十歲，他七十五週歲那年，我們曾合作過一把扇子，他為我畫了一個扇面，另一面我寫了小楷，他在扇骨上刻上了他畫的梅花。師生倆的歲數相加，正好百歲。

我認識金先生的兩年後，「文化大革命」結束。又過了兩年，高考恢復。1978 年秋，我考上北大。臨行前去向金先生告別，金先生拿出他畫

圖 5　金元章先生手拓徐孝穆刻扇骨　止堂藏

的蘭花和一本 1935 年商務印書館出版的珂羅版雙層宣紙單面精印的《黃端木萬里尋親圖冊》，作為贈別禮物。在蘭花旁，金先生鈔錄了一首畫蘭詩，並題曰：

謙慎同志赴京深造，玄木寫此作為紀念。（圖6）

這張畫後來一直貼在我的牀頭。在《黃端木萬里尋親圖冊》扉頁上，也有金先生的題字：

謙慎同志與余交往多年，甚為相得。今將赴京深造，臨別依依，茲以此冊奉贈留作紀念。杭人玄木時年七十有四。一九七八年國慶節。（圖7）

圖6　金元章先生為白謙慎作蘭花（1978）

謙慎同志与余交往有年，至为相得。

今將赴京深造，臨別依依，兹以此冊奉

贈留作紀念

杭人玄木時年七十有四

一九七八年國慶節

圖 7　金元章先生贈白謙慎《黃端木萬里尋親圖冊》上的題詞（1978）

金先生知道我喜歡寫小楷，特意指出，這本畫冊後有何紹基的小楷長跋。打開冊子一看，裏面的何紹基小楷果然精到之極（圖8）。我把畫冊帶到北京，它伴隨着我在燕園的求學生活。1986年赴美留學，它又隨着我到了太平洋彼岸。

　　我到北京讀書後，參加北京大學燕園書畫會的活動，和同學一起籌建北京大學學生書法社，翻開了我的藝術生活的新一頁。不過，我和在上海的書法老師們一直保持着通信聯繫。每次寒暑假回上海省親，也都會去向幾位老師請教。金先生也會不時把他的書畫作品寄給我。1979年6月，金先生和他的四位朋友到北京旅遊，12日還專門到北大來找我同遊圓明園。那年金先生七十五歲，和他同來的朋友，最大的一位八十一歲，最年輕的一位六十五歲。當他們到我的宿舍時，我的室友才驚訝地發現：白謙慎原來有這麼多的「老朋友」。那天，由我帶路，我們從北大出發，步行了近一小時，抵達圓明園，在那裏憑弔古跡（圖9、圖10）。一路上說笑，個中愉悅，自不待言。

　　1982年，我大學本科畢業，由於當時政治學在我國剛恢復不久，亟需這方面的專業人員，我留校在國政系的政治學教研室任教。也就在這一年，我在《書法研究》上發表了《也論中國書法的性質》一文，我給金先生送去我的文章，他非常高興，專門賦詩一首：

> 忘年交誼實難忘，
> 七八老翁二八郎。
> 談印論書共研討，
> 少年遠比老年強。

黃孝子傳

黃孝子名向堅字端木建文時琚難緣事中譚鍼之裔也先世常熟人後徙家蘇

州之西郊孝子之父以崇禎癸未選得雲南大姚知縣挈其室及弟之孤赴任蘇

南遠杜菭徼書遺閭陷沒聞浙不守西南渡立國西楚兩粵連年戰爭行旅斷絕雲

子留家已而兩京陷沒聞浙不守西南望懷哭日晝瞳一回自奮而顧雲

獨行萬里訪親不得父聞：謂朋途中險阻兵戈即去安得達家阻之一不止跋涉山川歷別妻子而傳之

行誓之地往還曲折二萬餘里竟得如其志余奇之固撝其紀一編節節而傳之行者十九江

孝子以辛卯年十二月朔擔一囊一歃撫州臨江渡章江歷之中陸行至長沙醴陵渡錢之

從橫之地往還曲折二萬餘里竟得如其志余奇之固撝其紀一編節節而傳之行者十九江

十一觸父母顧以為困憊如此而前途尚遙雖兵馬塞路道旁人見孝子問知其故無有

塘江入寶慶至武岡州時王辰二月下旬也八九十日之中陸行至長沙醴陵渡錢之

湘江歷嚴慶風陷泥漳涉深溪踰峻嶺甚手常擎卧蓋酸楚入嘉興至杭州渡錢之

不歃或血淤赤腫雨則剌血出之後行體憊甚往僵卧蓁山多虎不可往知其故無有

父母而顧以為日出門時早知如此雖艱危敢不自力乃養足五日復前行攻其所

忍或血淤赤腫雨則剌血出之後途尚遙又兵馬塞路道旁人見孝子問知其故無有

武岡而西歷靖州緬王皮兩將軍在右支大敵圍守累年不下西兵自楚攻其由

東西兩西歷靖州緬沅江而上入貴州之晃州貴州驛年不下西兵自楚攻其所

敗境內遭殘減殆無孑遺自靖州洪江人烟斷絕暴骨如莽又坡諸處不惟重嚴

絕澗深谷薙菻上下艱而城郵塘之中往虎迹行過戰票不能自保孝子滿泣

者皆持弓弩矢兵衛甚嚴以孝子短髮吳音䫴為奸細執以見主帥孝子滿泣

有關則帥府杜馬兵無不脇詰然從此所歷山川風景所見官吏人民一路別

以情告之得免以後凡遇官吏無不脇詰然如異國馬自平溪西南歷鎮遠偏橋一路別

一氣象江南風俗變革六七載忽觀此如異國馬自平溪西南歷鎮遠偏橋一路別

圖8　何紹基書《黃孝子傳》民國影印本

19

圖 9　金元章先生與友人遊圓明園（1979）

一九七九年六月二日吾守五老人八十歲
七十一歲舊都游覽攝此留念十二年後
謹填日志�手游圓明園普小白
石稱·影多以照贈你池紀念並志謝意
　　王文館林仰文稱贈
　　金元章華士卯
陳芸旅

圖 10　金元章在照片背後的題字

詩後有跋文云：「謙慎與余相識十載以來，商討書法篆刻，過從甚密。自去首都深造，學業更為精進，書法以及著述、治印作品時見於報章雜誌，深得讀者讚賞，余稱其『少年遠比老年強』誠非溢美之辭。壬戌初冬杭人玄木書於海上玄廬精舍。」（圖 11）如今三十多年過去了，重新檢視那時我的書、印、文，都有很多不成熟的地方，金先生的詩和跋，是他見到一個晚輩的進步，欣喜之餘給予的鼓勵。

在 20 世紀 80 年代初，隨着改革開放的不斷深入，文化生活也越來越繁榮，學習書法的條件也變得越來越好，文物出版社、上海書畫出版社（即「文革」中的東方紅書畫出版社）等開始陸續出版古代碑帖。上海開始落實歸還抄家物資的政策，一些沒有被毀壞、盜竊或遺失的抄家書畫，逐漸回到原主之手，能夠觀賞到原作的機會也越來越多。1985 年暑假，當時已在北大留校任教的我回上海探親，在蘇州大學工作的北大同學華人德（北大學生書法社創始社長）到上海來看我。8 月 21日那天，我們一起去拜訪金先生，已經八十一歲的金先生興致很高，專門帶我和華兄一起拜訪他的老朋友、收藏家鄭梅清先生，觀看一些「文革」中被抄走、新近歸還的書畫，其中有一件便是本文開始提到的傅青主的《哭子詩卷》。打開卷子，我們立即被卷中奇肆跌宕的行草書所震撼。當時金先生已聽說手卷主人有意將手卷轉讓給某博物館，但議價未諧。為了能留住這一墨跡的神采並得以時時寓目，金先生提議我們集資請他的友人林樹楠先生拍攝全卷，每人手中能有一套照片。不久照片拍好了，一套六元。我帶着這套照片返回北大。

一年後，我便出國到美國羅格斯大學政治學系留學了。

圖 11　金元章贈白謙慎自作詩條幅（1982）

在艱苦的留學生活中，書法一直伴隨着我。除了練字外，我還在羅格斯大學的東亞系擔任中國書法課的助教，在當地的中文學校教華裔小朋友和他們的家長練書法，並於 1990 年春和友人在羅格斯大學畫廊策劃了美國的第一個當代中國書法篆刻展覽。同年秋，在張充和、王方宇兩位前輩的推薦下，我進入耶魯大學藝術史系攻讀博士學位。從此，學習和研究書法由業餘愛好變成為專業。

初到美國時由於我經濟拮据，轉到耶魯後學業緊張，闊別祖國六年後才於 1992 年第一次回國探親。那時我已決定以傅山書法作為博士論文選題，所以回國後我還打算去山西實地考察。我在給王弘之老師的信中提到了自己的研究計劃。到上海後，我去看望金先生，六年未見，自然是高興之極。金先生雖然已經八十八歲了，但精神很好，健談如故，每日還是寫寫畫畫。他詳細詢問了我在美國的生活和學習情況。談及自己，他說年事已高，家中所藏的一些清代原拓印譜和來楚生先生為他刻的印章，都已轉讓給了來先生的一個學生。就在我準備告辭時，金先生想起了什麼，說：「小白，聽說你的博士論文要寫傅山的書法，我這裏還保存着《哭子詩卷》的膠捲，或許對你的研究有用。」說完，打開寫字台右側的抽屜，取出黑色的膠捲盒，交到我的手中。

拿到膠捲，我真是喜出望外。雖說我還保存着七年前拍攝的那套照片，但畢竟那時暗房條件不夠好，沖洗質量一般，而且照片的尺寸也比較小，要作為比較好的藝術史論文附圖，總顯不足。如今有了膠捲，就可以在專業的暗房裏把照片放得更大更好了。

1996 年我完成了博士論文，獲耶魯大學的博士學位。此後，經過六年的修改，英文版《傅山的世界》於 2003 年由哈佛大學出版社出版。在經過翻譯、增刪、修改後，此書的中文繁體字版於 2005 年由石頭出版社刊行，次年大陸三聯版印行了簡裝本。無論是在我的博士論文還是在《傅山的世界》中英文版中，1985 年在上海所見的《哭子詩卷》都是我討論的最後一件傅山的作品。它作於 1684 年，是存世傅山作品中的最後一件，因為在獨子傅眉（1628 — 1684）死後不到一年，傅山也去世了。傅山年輕時妻子張靜君便去世，此後並未續弦。1644 年鼎革後，才情很高的傅眉，沒有參加新朝的科舉考試，而是追隨父親，做了前朝遺民。在動盪而又艱難的歲月裏，父子相依為命四十年，最終卻白髮人送黑髮人，傅山的悲戚可以想見。傅山作了一組詩，哭傅眉的忠、孝、才、志、賦、文、詩、書、畫……他一遍又一遍地修改和鈔寫這組詩，在詩中、在書寫中寄託自己的哀思。而此時的傅山已經人書俱老，充沛的感情、嫻熟的筆法，在這裏得到了淋漓盡致的抒發和揮灑。1985 年，金先生帶我去觀賞這一手卷時，距它的書寫時間剛好三百年。（關於傅山去世的時間，有兩種意見，一種意見認為傅山卒於 1684 年，一種意見認為卒於 1685 年。我持 1685 年說。）那是我第一次近距離地仔細觀賞傅山的原作。七年後，選擇傅山作為我進入藝術史研究領域後的第一個重要學術課題，冥冥之中，早已注定。

　　2006 年三聯版《傅山的世界》在大陸問世後，多次重印，總印數已近五萬冊，讀者可謂眾矣。但令我深感遺憾的是，我的兩位書法老師 —— 蕭鐵先生和金元章先生，卻未能看到

它。1984年寒假我未回上海探親（此時我已在北京成家），1月下旬，我照例給上海的幾位老師發了賀年片。2月上旬，收到蕭先生的明信片（圖12）。這時正好我的中學同學童金龍兄到北京出差，我託他帶些北京點心給蕭先生。不意同學回滬後來信說，蕭先生不久前腦出血去世。蕭先生生於1904年，享年八十歲。他的晚境並不好，經濟拮据，身患疾病。蕭先生去世後，孑然一身的蕭師母也搬到姪女家去住了。1992年我回國時，張充和先生託我帶信給她的老友樊伯炎先生。樊先生住在上海新村，離我家很近。他是蕭先生的老友，我曾請蕭先生託他為我畫過一幅山水扇面（圖13），背面是蕭先生的草書《憶江南·虞山好》十二首（圖14）。樊先生告訴我，他曾在公共汽車站遇見蕭師母。得知師母尚健在，請樊先生代我打聽師母的地址，以便探望。最終也沒有結果。

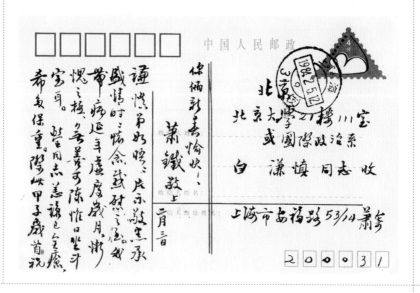

圖12　蕭鐵先生寄白謙慎的明信片（1984）

圖13 樊伯炎先生為白謙慎畫山水（1978）

圖14 蕭鐵先生為白謙慎作草書扇面

金先生在 1993 年 2 月 14 日因感冒引起肺炎併發症去世，享年八十九歲。1992 年夏的重逢，竟成永訣。從金先生遊二十年，他教我寫字、刻印，不曾收過我一分錢。見我喜歡刻印，為我廣求上海名家的印蛻，借給我他珍藏的清代名家原拓印譜，並曾送我兩本當代名家的原拓印譜（一本是來楚生的肖形印譜，一本是趙石、鄧散木、來楚生諸家印譜）（見圖 15、圖 16）。而《哭子詩卷》膠捲，是他老人家送給我的最後一件，也是和我的藝術史生涯直接相關的珍貴影像資料，對我來說，有着特殊的意義。

金先生去世後不久，師母也去世了。20 世紀 90 年代，我平均兩年回國一次，我一直想找到金先生的後人，打聽安葬金先生和師母的墓地。1996 年訪求無果。1998 年，上海延安路要建高架橋，明德里臨街的房子拆除，等我回國時，二十年前經常叩訪的金先生舊居，已蕩然無存。不過，我還沒有放棄尋找金先生墓地的希望。當年金先生的孫子金昇從東北考上清華大學時，金先生曾託我在京照顧他的愛孫。我曾和金昇聯繫過，只是學校對學生的生活學習都安排得很好，年輕人本不需我的關照，以後也就沒有什麼聯繫了。或許有一天我能找到金昇，能前往金先生的墓前祭拜，了卻這二十多年來的一個心願。

附記

本文原發表於《掌故》第 2 輯（中華書局，2017）。

圖 15　金元章先生贈白謙慎《各名家篆刻印譜》
　　　（1982）

圖 16　金元章先生贈白謙慎各家印
　　　譜題詞

　　1973 年，亦即我在上海財貿學校讀二年級的時候，我們班的語文老師換作王弘之先生。王老師的個子不高，人也比較清瘦，戴着眼鏡，頭髮向後梳，看起來很有書卷氣（圖 1）。

　　上王老師的語文課，有兩件事給我的印象很深。第一是王老師的板書，端整清秀，讓你一看就覺得有學問。第二是你再怎麼認真地自我檢查，作文交上去以後，他總能找到你書寫上一些不規範處，或是標點符號用得不夠準確的地方，讓你下次得更認真，不敢造次。

　　王老師很會講課，他雖然在上海長大，但是普通話講得很好，不像有些老師，總是帶着濃重的家鄉口音。除了抑揚頓挫的聲調外，他在講課中，能夠旁徵博引，穿插一些引人入勝的細節。總之，他是一個會講故事的老師。

　　得知我對寫字有興趣，王老師多所鼓勵，並給我一張上海銀行學校劉景向老師根據前人總結的經驗而準備的漢字結構三十六法的資料。由於當時銀行裏的會計票據和定期儲蓄存單

圖 1　王弘之老師（2005 年左右）

都是用筆寫，所以上海銀行學校同時教授鋼筆和毛筆字。劉老師這個資料對掌握鋼筆字的結構很有幫助。當然，隨着學習的深入，也逐漸會了解到，在實際的書寫中，很多書法家常常不被成法所約束，此是後話。

家父在「文革」前任職於中波海運公司（總公司在上海，分公司在波蘭的格登尼亞）。「文革」當中他遭受衝擊，被批鬥侮辱，隔離審查，下放幹校。1973 年恢復工作後，他不願意回原單位，與那些批鬥他的人做同事，便到北京的中國遠洋運輸總公司工作。1974 年夏天，財貿學校的第一屆學生要畢業，暑假放得晚。我因學業已全部完成，所在實習單位靜安區辦事處決定留我工作，便請假和母親到北京探親去了。在北京，我除了到長城等地遊覽外，還去了琉璃廠看字畫碑帖。那時剛開始學書法不久，並不懂好壞，我就寫信給王弘之老師（因不知王老師的地址，信委託在上海的同學姜國慶和郝滬明轉交），徵求他的意見。以下是王老師的回信（圖 2）。

謙慎同學：

別後先後從姜國慶、郝滬明同學處轉來你的來信，知道你這次暑假過的很愉快，跑書店看了不少碑帖，可謂大開眼界。不過碑帖價目都較貴，我前次囑姜國慶轉告你：木版的千萬不要買，因木版的幾經轉刻，字形已失真，看不出用筆的規律，不如珂羅版（即照相版）的尚能保持原來的精神。至於原拓本好的必為國家收藏了，出售的拓本一定缺損很多，價錢也不會便宜，我覺得還不如買照相版印在宣紙上的好，因為他所取的底本一般

都是較早出土，風雨剝蝕較少的善本或名書法家的真跡或家藏善本碑帖，以我們的財力還可辦得到，不知姜國慶可曾告訴你？我八月七日才從郝滬明手轉來你七月二十六日的來信，所列碑帖目錄可謂美不勝收，只是自己財力有限不能盡購，從中我想請你為我代買一本趙孟頫的膽巴碑（不要選字本），就是價格八角的那一本。

我最近參加學校派往閘北區五金交電公司的一個批林批孔小分隊，與他們一同學習批判《生意經》，搞了二週，替他們寫了一篇批判《生意經》的文章，寫了一篇批註，昨天才告一段落，我今天才與你班同學一同放暑假。聽說你不久將離北京往南京與郝滬明同學會晤，我建議你們參觀一下南京市的江蘇省博物館，內容很豐富，聽說南唐後主李煜的陵墓也是像北京十三陵的定陵地下宮殿一樣發掘出來，不知現在可開放？你們也可去看看。

下學期八月二十六日開始上課，我已把劉景向老師請來教鋼筆習字及怎樣寫行書，他已來信同意接受。我們現在正在聯繫其他講課教師。一切等你回來面談，我的住址是：延安中路545弄28號三樓，後門是沿街的很好找，你若回滬望你來玩。

再談　祝你

旅居愉快

王弘之手覆

一九七四年八月十一日

（來信及所寫毛主席沁園春詠雪詞，書法大為進步，可喜，可喜。）

谦慎同学：

　　别后先后从姜国庆、郁沪明同学处转来你的来信，知道你这次暑假过的很愉快，跑书店看了不少碑帖，可谓大开眼界。不过碑帖价目都较贵，我要次请姜国庆转告你：木版的千万不要买，因木版的几经翻刻，字形已久真看不出用笔的规律，不如珂罗版（即照相版）的为能保持原来的精神。至于原拓本好的必为回家收藏了，出售的拓本一定缺损很多，价钱也不会便宜，我觉得还不如买照相版印在宣纸上的好，因为他摄取的底本一般都选较早出土、风雨剥蚀较少的善本或名书法家的真迹或名家藏善本碑帖，以我们的财力还可办得到，不知姜国庆可曾告诉你？我八月七日才以郁沪明手转来你七月二十六日的来信，所列碑帖目录可谓美不胜收，只是自己财力有限不能去购，以中我想请你为我代买一本赵孟頫的胆巴碑（不是选字本）就是价格八角的那一本。

　　我最近参加学校派往闸北区五金交电公司的一个批林批孔小分队，与他们一同学习批判《生意经》，搞了二周，替他们写了一篇批判《生意经》的文章，写了一篇批注，昨天才告一段落，我今天才与你班同学一同放暑假。听说你不久将离此京往南京与郁沪明同学会晤，我建议你们参观一下南京市的江苏省博物馆，内容很丰富，听说南唐后主李煜的陵墓也象此京十三陵的定陵地下宫殿一样发掘出来，不知现在可开放？你们也可去看看。

　　下学期八月二十六日开始上课，我已把刘景向老师请求学钢笔习字及怎样写行书，他已来信同意接受。我们现在正在联系其他讲课老师。一切等你回来面谈，我的住址是：延安中路545弄28号三楼，后门是沿街的很好找，你若回沪欢迎你来玩。

　　再谈　祝你

旅居愉快

王弘之手复

一九七四年八月十一日

来信及你写毛主席沁园春咏雪词，书法大有进步，可喜。

上海郑品一厂出品 16开 30格 通繳报告纸（72.10-11）　　　　　（0833）

圖2　王弘之先生致白謙慎信（1974）

今天重讀四十多年前的這封信，可以看到，王老師給予我這樣一個初學者的建議既是淺顯的，也很到位。在條件遠不如今天的當時，王老師指導我選擇最可行的路徑來學習書法，避免事倍功半。他也不忘提醒我，在旅行中多注意古代的文化遺跡。也正是在這封信中，王老師邀我回上海後，有空到他家去面談。這就意味着，在我離開了學校之後，還將有機會向他請教。在學習氣氛不是很濃的時代，有責任心的前輩們，總是給予有學習願望的後生們更多的機會。

從北京回到上海後，我便開始上班了。王老師的家離我的單位和家都很近，走路大概不到半小時，騎自行車，只需幾分鐘，從此我經常前去請教。那時候有私人電話的家庭極少，我去拜訪老師之前也無法事先通知一下。通常是騎車到了樓下，敲門。人在，就坐下和老師談一會；人不在，返回，過幾天再來，反正也沒有什麼急事。王老師有寫日記的習慣，日記寫在上海文具店裏賣的一種普通牛皮紙封皮的筆記本上。鋼筆字和他的板書一樣清秀規整。王老師去世後，師母李雲霞老師和大兒子王志雄整理王老師的日記；聽他們說，王老師的日記中記載着我的每一次訪問。毫無疑問，我是常客。

年代久遠了，當時很多談話的具體內容已經記不清了，有些依稀記得大概，有些因為當時觸動比較大，所以記下了。開始去拜訪的時候，書法是主要的話題。王老師和我談書法，並不對書法的技術問題做很多的討論。那時，我每天在毛邊紙上臨顏真卿的《多寶塔碑》（圖 3），在報紙上寫大字。有一天，我到王老師家，告訴他我對中鋒用筆的體會，他說我的理解是對的。在日常的談話中，王老師更多的是啟發和品評。其實，

覺　諸　姪　重　氏　高　也　無
而　諸　姪　重　氏　高　胤　福
有　諸　姪　門　久　高　胤　建
有　佛　夜　然　久　冨　胤　書
有　佛　夜　無　久　氏　胤　書
有　佛　夜　而　久　氏　母　鶯
有　佛　夜　而　食　氏　母　親
有　弗　夜　夢　食　氏　母　歸
月　弗　夢　無　而　重　屾　歸
娠　佛　夢　無　而　重　胤　歸
娠　佛　夢　無　而　重　胤　帚
取　覺　能　姪　而　氏　高　帚

圖3　白謙慎臨顏真卿《多寶塔碑》（1977）

當時周圍的其他老師也都是通過品評來表達自己的審美觀念。「文革」中上海有個很紅的工人書法家，我初學書法時，很喜歡他的字。1973年我在靜安區辦事處實習時，騎車路過一個「墨力皮鞋店」，那個店的招牌就是用那位當紅書家的字體寫的，我很喜歡。有一天我興致勃勃地拿着新買的那位書家的字帖去給我的會計老師濮思熾先生看，他的簡單回答讓我大吃一驚：「這個字俗。」一個會計老師，平時並沒看出他喜歡書法，居然對上海的當紅書法家發出如此自信而又尖銳的評論。當時年輕，對濮老師的評價非但不理解，而且還滿腹狐疑。不過我知道，他絕不是信口臧否。濮老師「文革」前在市分行工作，是非常優秀的財務專家，在業內有很高的聲譽。濮老師的「棒喝」至少讓我明白，自己認為漂亮的字，別人不見得抱有同樣的看法。

這些疑惑我以後在去王老師家請教時，都會向他談起。王老師為人性格溫和，小心謹慎，在我這名年輕人的面前，不會用濮老師那樣尖銳的語言去評價他人。但是，他總會在某些地方點一下我，讓我自己去體悟。比如說，劉景向老師的楷書功力非常深厚，寫黃自元一路的歐體字，十分精準（圖4）。王老師和劉老師是同事，財貿學校恢復寫字課，王老師首先就去邀請劉老師出山。但是，王老師在評論書法時，總是說，在他當年的同事中，鄧伯超先生的字寫得最好。他和鄧伯超先生做同事時，中午休息，鄧先生便會在地上用水寫大字，很有氣勢。後來王老師曾經命我為鄧伯超先生刻印，可我卻從未請到鄧伯超先生的墨寶，現在想來真是遺憾。當時的上海，還有不少比那位當紅書家造詣高的前輩健在，只是由於種種原因，沒

有露面而已。正是在王老師的循循善誘中，我對書法的看法慢慢地趨向成熟，理解了為什麼濮老師會用那樣直截了當的語言來品評一個當紅的書家。當我能分辨雅俗之後，「羣力皮鞋店」的招牌也不再吸引人了。

隨着王老師對我的了解逐漸加深和政治空氣的日益寬鬆，我們之間的談話，慢慢擴展到了他的教育背景。他在上海長大，中學讀的是上海名校滬江大學的附中，大學讀的是滬江大學政治學系。滬江大學是一所教會學校，有相當一部分課程是用英語教的，所以王老師的英文很好。只是由於日常沒有對話的機會，他的口語已經有些生疏，但流暢閱讀一點問題沒有。受家庭的影響，王老師對中文和歷史一直很有興趣，他的中文老師是著名科學家、北京大學教授王仁先生的父親。由於國學修養好，1949 年後，王老師在銀行學校教語文。

王老師的板書寫得精彩，是因為他少年時，每日都要寫小楷。由於父親的原因，他童年時便認識了寓滬的一些湖南籍書畫家和學者，如曾熙（農髯）、符鑄（鐵年）、馬宗霍等。王老

圖 4　劉景向老師楷書（1960）

師習字時，符鑄曾送給他不少自己在毛邊紙上練的字，以作示範。這些習字「文革」沒有被抄走，王老師曾拿給我看。符鑄的行書胎息宋代書家米芾，寫得很瀟灑。

談書法，談自己少年和青年時代的教育，談民國時期的一些書法家……隨着對我的信任的增加，王老師的話題越來越廣，只是他從來沒有跟我談起他的父親和母親。王老師房間的沙發後面的那面牆上，分別掛着一個中年男子和一個婦女的照片（圖 5），我想這大概就是王老師的父母吧。我從來沒有問起過他們是哪裏人，出身什麼樣的家庭。那是一個對家庭出身極為敏感的時代，對前輩的家世，別人不主動談，我不會問及。

1977 年，中斷了十一年的高考制度恢復。我因上初中時沒有好好讀書，又沒有上過高中（初中畢業後學工學農一年後入上海財貿學校），所以沒有參加第一次高考。1978 年夏，在經

圖 5　王伯秋、孫婉照片　王志雄提供

過了幾個月的複習後，我參加了高考。因 77 級大學生 1978 年春季才入學，第二次高考的時間比較晚，9 月才發榜，我被北京大學國際政治系錄取。不過北大國政系並非我的第一志願。由於考大學時我在銀行工作，父親又長期從事經濟工作，我的第一志願填的是北京大學經濟系和圖書館系。想必上海有同樣報了這兩個專業的考生的成績比我好，先錄取了他們，沒有名額了。北大上海招生小組打電話給我，告訴我國政系還有名額，問我願不願意去。因為那時上大學不容易，我擔心拒絕了北大，其他的好大學不見得要我，就立即答應了。當我告訴王老師我要上國政系後，王老師說，這個系和他原來在滬江大學讀的政治學差不多，對我很是鼓勵。我赴北京前，他給在滬江大學附中時的老同學王仁教授專門寫了信，叫我去北大後帶着他的信去拜訪王仁教授，有什麼事，請王教授關照一下。臨別時，王老師專門對我說，到了大學以後，有兩件事要抓緊：一是學好古漢語，二是學好英語。這兩個基礎打好了，不管學什麼，做什麼，都會比較容易。以後，他又不止一次對我說過類似的話。

王老師是老派讀書人，講究基本功。他給我的建議，是一個過來人的經驗之談。他出生在新文化運動發生後不久，他的父親和他本人就是在新舊文化的交替衝突和磨合中，兼取兩者之長的。而語文能力一直是傳統學者視為探究中西文化最為重要的學術津樑。我後來才知道，他的父親學貫中西，是章太炎先生的友人，王老師本人和章門弟子、主持廿四史點校工作的經學家馬宗霍先生及馬先生的公子馬雍先生（社科院歷史所研究員）都有交往，與同住明德里的古文獻專家呂貞白先生也

是好友。所以，他雖然在上海銀行學校（上海財貿學校的金融班，後來恢復了「文革」前的原名）教書，但是其視野和見識又豈是一個普通的中專語文老師所能限量。差不多整整四十年過去了，我在西方的大學和中國的大學任教也已二十多年，王老師當年的諄諄教誨依然在耳邊，而且隨着時間的推移，我越來越能體會他當年提的建議是多麼重要。只是令我汗顏的是，生性喜歡隨着興趣做事的我，年輕時貪玩，意志力不夠堅強，並沒有在語言上狠下功夫，年過花甲，中文和英文皆僅只能應付日常工作而已，距離王老師的期望真是相差得很遠。

我到北京讀書以後，有空便會給王老師寫信，向他匯報自己的學習情況。寒假和暑假回上海探親，也會去看望王老師。1979 年 7 月 23 日，我回到上海過暑假，王老師不在上海，外出了。8 月 4 日再去拜訪時，王老師還是不在家。見到了李老師，也沒說起什麼事。8 月 8 日，見到了王老師，談話如故。那年的暑假，還和王老師一起去拜訪了劉景向老師和章汝奭老師，一切看似正常。後來才知道，那年夏天，王老師的家裏發生了一件大事。

第二年夏天我回上海時，王老師到青島休養去了。8 月 18 日，我收到了王老師的明信片，告訴我他已經回到了上海。因為住得近，當天我就騎車去看望老師了。在那天的談話中，王老師罕有地向我談起了家裏最近被退還一部分「文化大革命」中被抄走的書畫的事。「文革」爆發後，王老師所在的上海銀行學校的紅衞兵並沒和他特別地過不去。倒霉的是，師母李雲霞老師供職的上海海關學校，是「文革」重災區。海關學校的紅衞兵多次來抄家，家裏收藏的一些字畫被抄走。後來退還抄

家物資，還了一些東西，但是不少有王老師父親上款的畫（包括徐悲鴻等的畫作），卻不知所蹤。

兩天後（1980 年 8 月 20 日），我再去王老師家時，他神情嚴肅地向我談起了自己的家世。他告訴我，他的母親是廣東人，叫孫婉，是孫中山先生的次女。父親王伯秋是同盟會的早期會員，深得中山先生的信任。母親到美國留學時，中山先生委託在哈佛大學讀書的父親照顧母親。日久生情，兩人相愛，結婚，生下了一個女兒和王老師。可父親在家鄉有原配，祖母以死相脅，不許父親和原配離婚。只要能和父親在一起，母親並不在乎是否有妻子的名分。可中山先生則不能容忍自己的女兒做「妾」。父親幼年喪父，從小被祖母艱難地拉扯大，是大孝子，在左右為難之中，他選擇了和母親分手。

王老師的父親王伯秋是湖南湘鄉人。十多年後，我開始研究晚清名宦吳大澂，對近代史頗有涉獵，對湘鄉在近代中國的重要性有了認識。太平天國興起時，清朝的八旗兵和綠營兵都已經沒有多少戰鬥力，太平軍勢如破竹。湘鄉籍官員曾國藩回鄉組織團練，建立湘軍，成為抵抗太平軍的中堅，挽救了搖搖欲墜的清王朝。太平天國覆亡後，湘軍集團的很多成員成為封疆大吏，也參與了隨後的洋務運動，湘鄉成為中國政治中一個舉足輕重的地區。甲午戰爭爆發後，北洋艦隊覆沒後，清政府期冀在東北的陸戰和日本作最後一搏。時任湖南巡撫的吳大澂帶湘軍出關。牛莊之戰，湘軍老將魏光燾和湘軍第二代將領湘鄉李光久，與日軍浴血奮戰，最終卻寡不敵眾。湘軍在甲午戰爭中失敗後，湖南的救亡變法風氣變得十分激昂。王伯秋正是湘軍子弟，他的父親王謹臣追隨曾國藩辦團練，曾任常熟鎮

總兵、台灣基隆鎮總兵、淮北水軍提督。因此，王伯秋早年曾入杭州武備學堂。此後，留學日本早稻田大學，又在哈佛大學完成了本科教育。不過，和他的父輩浴血奮戰捍衛大清王朝截然不同的是，王伯秋在留學日本期間認識了孫中山，加入同盟會，追隨中山先生為推翻帝制而奮鬥。民國時期，曾任立法委員，東南大學代理校長、教務長。

王老師還在襁褓之中，父親和母親就離異了。在此後的幾十年中，再也沒有見過母親。「文革」結束後，王老師和在台灣的姐姐王纕蕙恢復了聯繫。一個偶然的機緣，王纕蕙打聽到母親還健在，寓居澳門，設法取得聯繫。1979 年，王纕蕙安排弟弟赴香港，與闊別六十年的母親見面。當王老師在上海辦好赴港手續、買好機票準備出發之際，噩耗突然傳來：望眼欲穿的母親，興奮得幾個晚上睡不着覺，於 6 月 3 日突發心臟病去世。

造化竟如此捉弄人！

王老師告訴我他的家世時，母親去世已經一年多了，他已經從悲痛中走了出來。所以，提起這段往事，他的語氣相當平靜。只是作為一個晚輩，初次聽到這母子暌違六十年，重逢在即，最終卻天人相隔的悲涼故事，百感交集，卻又說不出什麼。我默默地聽着，聽着老師繼續講述他的故事。

王伯秋因為選擇了和孫婉分手，此後的仕途一直不夠順暢。儘管他很有才華，官場和學界的朋友也多，但受到孫婉的哥哥孫科的排擠。王老師說他小時候經常搬家，原因是王家總是擔心孫家來要孩子。結束談話前，王老師告訴我，他在孫中山貼身祕書田桓先生的介紹下，參加了民革。

那天騎車回家，滿腦子都是王老師講的故事，這一切來得太快，我還無法馬上反應過來。認識七年的語文老師，突然公佈了他是偉大的民主革命先驅後人的身份。那天的日記這樣寫道：「去王老師家，和他談話。他談起他外祖父孫中山，他的父母，他參加民革一事。」我的日記向來很簡潔，即便寫得長，又能說些什麼呢？

　　幾天後，我去拜訪金元章先生。金先生問我：「小白，你知道王老師是孫中山的外孫嗎？」我回答說，知道了。金先生和王老師為鄰幾十年，也是最近才知道王老師的身世。初聽時，也很感意外。看來，王老師已經向朋友們公佈了自己隱藏幾十年的身世了。隨着孫婉女士的去世，當年王家和孫家都視為忌諱的這段恩怨也畫上了一個句號。此後，孫家的後人（如孫穗芬等）到上海，常和王老師這位表哥聚會。一些紀念孫

中山先生的活動，有關部門也都邀請王老師參加。2011 年 12 月，我到中山市演講，特地去參觀了翠亨村，在中山紀念館的陳列室裏，見到了王老師的照片。

　　王老師在和我的談話中，常常提起叔叔王仲鈞（圖 6）。王伯秋先生留學回國後，經常要在各地奔波，所以，叔叔一直照顧着王老師。1939 年王伯秋先生去世後，更是如此。連生母是誰，也是叔叔告訴他的。王仲鈞先生曾任南京圖書

圖 6　王仲鈞（左）與梅蘭芳合影　干志雄提供

館古籍部主任，文化局長。後在上海居住，1949年後是上海文史館館員。在30年代和40年代南京和上海的文化界，王仲鈞先生十分活躍。在書畫方面，由於他和曾熙的關係密切，所以張大千到上海拜曾熙為師時，王仲鈞會同友人為其捧場。王老師還曾給我看過王仲鈞的友朋書札，信中談到如何幫助剛到上海的謝稚柳。王仲鈞更是一個癡迷的京劇票友，梅蘭芳初到上海演出，也是他會同友人買戲票捧場。所以，只要梅蘭芳在上海，每逢春節，必到王府拜年。由於家庭的原因，王老師從小就有機會接觸很多在上海活動的文化界人士。

「孫中山外孫」這個身份的公開，並沒有給王老師的生活帶來多少變化。除了多參加一些社會活動外，他仍在上海銀行學校當語文老師。1981年夏，他到北京出差，順便到北大來看我，我陪他在校園裏參觀，並遊覽了圓明園，他興致勃勃

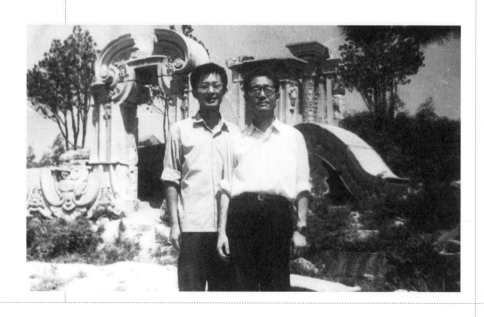

圖7　王弘之先生與白謙慎在圓明園廢墟前（1981）

（圖 7）。也就在這一年，經北京大學國際政治系系主任趙寶煦教授等的大力推動，中國高校恢復了中斷了近三十年的政治學專業，我被系裏安排到這個新恢復的專業。四十年前，王老師在滬江大學的專業正是政治學。

當我的專業改為政治學後，我和王老師的談話，更多了中國古代政治制度和民國政府這些內容。由於趙寶煦老師喜愛書畫，到上海出差時，經我的介紹，認識了王老師。趙老師得知王老師熟悉民國的政治體制和各種掌故後，便主動聯繫當時的復旦大學國際政治系主任王邦佐教授，介紹王老師到復旦大學為學生講授「民國政治制度」一課。聽說學生反映很好。

王老師的晚境是安詳寧靜的。上海銀行學校升為上海金融專科學校後，王老師被評為副教授（當時職稱控制得比較嚴，全校沒有正教授），並兼任校圖書館館長。他德高望重，很受師生的尊敬。退休後，除了在家讀書和忙於滬江大學校友會的一些事務以外，他還是上海文史館館員，平時寫些回憶文章。他和師母合作撰寫了《滄桑》一書，講述王家 1949 年前的故事，包括王伯秋與孫婉的悲歡離合，2004 年，由團結出版社出版。

2005 年，我的著作《傅山的世界》中文繁體字精裝本由台北石頭書屋出版，我請出版社給王老師寄了書。6 月 5 日，我到上海看望王老師時，他已經讀過我的書。看得出來，見到我的著作出版，他很高興，說了一些鼓勵的話。我也把自己對吳大澂的研究向王老師作了介紹。隨着年事的增高，王老師已經不太外出，但身體還是很好。我在那天的日記中寫道：「王老

師今年八十七歲了，身體還挺好的，耳朵聽力不錯。李老師正在寫她家的回憶錄。」

誰知道那天高高興興地和他道別，竟成了師生之間的永訣。2006 年，王老師在一次醫療事故中意外去世。從此我到上海，再也不能聆聽他的教誨了，音容笑貌只能在回憶中再現。王老師去世後，師母繼續寫作王家 1949 年後的故事，取名為「歲月」，並囑我為尚未完成的書稿題寫了書名（圖 8）。可2012 年，師母也因腦出血溘然辭世，留下了兩部沒有完成的手稿（一部是寫她的娘家蓬萊李家的）。最熟悉王老師的人走了，他的故事，不知何人、何時還能完成？

附記

此文原發表於 2017 年 11 月 24 日《文匯報》。

圖 8　王弘之夫人李雲霄女士（中）、長子王志雄夫婦（左一、左二）、次子王志強（右一）
　　　　與白謙慎合影（2011）

上海財貿學校學制兩年，我們那屆第一年在校讀書，第二年全班到中國人民銀行上海市分行靜安區辦事處（簡稱靜安區辦）實習。1974 年，我從財貿學校畢業，分配到靜安區辦下面的靜安寺分理處工作。還在實習時，我就已經知道，靜安寺分理處的鄧顯威先生字寫得很好（圖 1）。

分理處下的靜安寺儲蓄所號稱「天下第一大所」，因為個人儲蓄額在上海的銀行中排名第一（上海是金融中心，所以此所在全國也應該是名列前茅）。分理處所在是一座西式的三層建築：一樓是儲蓄所，業務大廳高大寬敞；二樓是工商業櫃台，不辦理私人業務；三樓是行政機構。我在二樓的工業會計組工作，鄧老師的辦公室在三樓；休息時間，我常到鄧老師那裏去請教，有時也能見到他寫字。

鄧老師在少年時患了嚴重的類風濕關節炎，一場大病後，一個活蹦亂跳的男孩便再也不能直着站立，身體總是佝僂着，行動十分不便。由於不能坐公共汽車，鄧老師每天都是坐在手搖車中，搖着車子去上班。好在上班的地方不遠，對他來說還不

圖 1　鄧顯威先生

算太麻煩。只是手搖車比自行車的體積要大，下雨天，鄧老師穿着雨衣搖車出行，甚是麻煩。幾十年來，他都是這樣上下班的。到了單位後，他拄着一個手杖，慢慢地扶着樓梯到他的辦公室。

在單位，鄧老師並不在第一線做儲蓄、轉賬業務，而是從事文書工作。鄧老師的教育程度和文化素養都很高，在大學生還十分稀少的年代，他卻在 1940 年代考上上海交通大學，因路途遠，不便，上了離家最近的大同大學，專業是工商管理。鄧老師的祖籍是廣東，父親年輕時到上海來打工，最初只是店裏的小伙計，但勤勉好學，慢慢發展，做了點小生意。家境改善後，全力支持子女的教育，幾個孩子都上了大學。鄧老師是家裏的小兒子，哥哥們都在外地工作，從事科學技術工作。1978 年，我到北京大學讀書的時候，鄧老師還專門寫了信，讓我帶着信去北京白廣路的中央某部委的設計院去拜訪他的哥哥。

20 世紀 70 年代，每個單位都經常要掛一些寫着標語口號的橫幅，還有一些大的宣傳招貼，所以要有人寫大字。靜安寺分理處的大字全是由鄧老師書寫的。他的隸書以《禮器碑》為根底，輔之以《曹全碑》，端莊清雋；楷書胎息柳公權的《玄祕塔碑》，挺拔遒勁。那時，一進分理處大門，常能看到掛在四五米高處鄧老師寫的大字。大字用黃色的廣告粉寫在紅色的布橫幅上，每個字差不多有一平方尺大小，很有氣勢。每次見到鄧老師新寫的大字，我便會駐足欣賞。

寫大字是鄧老師日常工作的一個部分，但這種日常書寫通常很難長久保存。鄧老師平素讀帖也臨帖，但他基本上不「創

作」任何書法作品，這和我的其他幾位老師蕭鐵、金元章、章汝奭等先生不同，因為他們會不時書寫一些條幅、手卷、冊頁。四十年後的今天，我已經很難找到鄧老師當年寫的毛筆字了。（圖2）20世紀70年代，蕭鐵先生從友人處借得明代書法家文徵明的草書《遊石湖長歌》手卷，蕭先生在描圖紙上雙鈎了一通，鄧老師和我又根據蕭先生的本子鈎出兩本。鄧老師在我們的雙鈎本後，用小楷書鈔寫了《遊石湖長歌》的釋文，挺拔有力。我曾將雙鈎本拿給王弘之老師看，王老師並不認識鄧老師，但見了小楷釋文後讚歎：「銀行系統字寫得好的人真多！」

上海銀行系統確實有很多善書者。20世紀50年代初，鄧老師在市分行上班時，曾和翁闓運先生（1912—2006）在同一個辦公室裏工作。翁先生因字寫得好，又喜好研究書法，後來調到上海書法家協會工作。鄧老師曾給我看過翁先生送給他的一本字帖，上面有翁先生的小楷題跋，十分古雅，和後來人們常見到的翁先生以顏體為根基的行楷很不相同。翁先生在70年代的上海書法界甚有名聲，他有個女弟子周慧珺名氣更大。在古代碑帖不允許出版的年代，周女士1974年出版的行書字帖《魯迅詩歌選》風靡全國。得知鄧老師認識翁闓運先生，我便問鄧老師能不能帶我去拜訪，他同意了。他多年未見翁先生，也很想和這位年長自己十多歲的老同事重逢話舊。鄧老師和翁先生聯繫後，我們在一個晴朗的休息日，前往地處虹口區的翁宅拜訪。那天，鄧老師搖着他的車子，我跟在車旁，邊走邊談到了翁先生家，行程大約在一個小時。翁先生很健談，除了和鄧老師敍敍舊之外，得知我正在臨習顏碑，就專門以上海

圖 2　鄧顯威先生書陸游詠梅詞

街頭一些小店用濕面團做春捲皮的收尾動作來比喻顏字的收筆，生動而又形象，至今記憶猶新。

不似平常人可以在閒暇時間逛街、走親戚、看朋友，鄧老師平時的休閒大概就是看報、讀書、練字。我後來知道，他還賦詩填詞。20 世紀 70 年代，我國正致力於發展人造衛星。某年，一個衛星發射成功，舉國歡慶。一兩日後，我去鄧老師的辦公室，他給我看了鋼筆字寫的詞稿，是慶賀衛星發射成功的。年代久遠，忘了詞牌（不是小令之類的短章），具體的詞句也記不清了，只記得其中描繪衛星在汗漫遨遊的恢宏氣象，讓我震驚，也讓我看到了我所不熟悉的鄧老師的一面。遙想他曾經的少年，品行皆優，對未來充滿憧憬。可一場疾病，給他留下永久的創傷，極大地限制了他實現各種理想的可能性和選擇。但是他卻沒有沉淪在頹喪中。如今，他在詞中，馳騁想象，「遊心太玄」。我終於明白，為什麼鄧老師的大字會和他的詞一樣 —— 氣勢豪邁！

鄧老師住在上海延安中路 913 弄的四明村，那是四明銀行於 1932 年建成的石庫門建築羣，位於上海展覽館的對面，離我的另兩位老師王弘之和金元章先生的家很近。很多藝術家曾經在四明村居住，如吳待秋、王福庵、吳青霞、高式熊等。從我家騎車到鄧老師家，大約不到十分鐘。但在我的老師中，鄧老師家我去的次數最少。一方面是因為他和我同一單位，上班時（那時一週上班六天）請教非常方便；另一方面，登門拜訪對他來說甚是不便。鄧老師住在由一樓通往二樓的樓梯旁的亭子間裏，房間不足十平方米，並不直接連着廁所。雖說四明村在上海算是很好的住宅區，但石庫門的樓梯還是相當陡，

對鄧老師來說，上下十分不便。我如有事去鄧老師家，他聽見敲門聲，就會打開窗子，用一根繩子把鑰匙吊下來，我拿着鑰匙打開門，然後上樓找他。正因為如此周折，我通常不去他家打擾。

鄧老師和哥哥們的感情非常深，兄長們也十分牽掛這位在上海的弟弟。鄧老師一生未婚，和他一起生活的是他哥哥的女兒。這位哥哥在唐山工作，好像也是由上海支援外地建設的工程師。他有三個女兒，二女兒住在上海，平時可以照顧鄧老師，小女兒隨父母住在唐山。不幸的是，1976 年唐山大地震，小女兒遇難。

大約在 2003 年，我去鄧老師家看望他。那輛手搖車還放在露天的門外，用一張塑料布蓋着，看得出來，已經很久沒有用過了。鄧老師仍然住在那個亭子間，屋子內很擠，牀的周邊堆放着日常生活用品和報紙雜誌，牀對面有個小電視機，連接着他和外面的世界。看到我，他特別高興，忙着要沖麥乳精給我喝。他告訴我，經濟上沒有問題，退休工資足夠花，醫生定期上門為他檢查身體。只是隨着年事增高，身體越來越弱，上下樓亦愈發不方便了。姪女早已結婚，有了孩子，在浦東買了房子，週末去住。他還提起了當年靜安寺分理處的幾位還健在的老同事，有空會來看他。總的來說，他的晚景還算安寧。

到了過年的時候，我會給鄧老師打電話問候（圖 3）。暑假回國，有空也會去看他。大約在 2008 或 2009 年夏天，我回到上海，想去看望鄧老師，給他打電話，座機的鈴聲響了，卻沒有人接。老號碼還在用，說明房子還是鄧家的。我推想，石

新年快樂　萬事如意
Wish you A Happy & Prosperous New Year

小白：

　　感謝你的賀年電話。很抱歉，我恰恰走開了，是我媱女的女儿接的電话。她还未見过白伯。

　　在此，我也祝你、你的夫人和孩子元旦和春节愉快，工作顺利，学业进步，身体健康。

<div align="right">

邓显威

二OO三年十二月卅日

</div>

　　凡住老同事十分你羡你的事业有成。我在准备买部电脑，等学会了，生活空间可以开润些，对外联系也可以方便些，不知可否告诉我你的网址。

<div align="right">

又及。

</div>

圖 3　鄧顯威老師 2003 年 12 月 30 日給白謙慎的賀年卡片

庫門的房屋結構已無法讓年邁的鄧老師繼續住在那裏了，想必是他隨姪女全家搬到浦東去居住了，新式樓房對鄧老師的起居要方便得多。可粗心的我，居然沒有留下鄧老師姪女的手機。我叫了輛出租車，直奔四明村，期望能碰碰運氣，從鄰居那裏打聽到鄧家的消息。敲門許久，無人應答。近三十年來，上海社會變遷頻繁，可能連鄰居都搬走了。人去樓空，只有鄧老師的手搖車還停在老地方，風吹日曬，愈加陳舊了。

附記

2017 年 9 月 17 日，我在上海博物館演講。鄧老師的姪女鄧毓蓮得知後，特地前來聯繫。她告訴我，鄧老師在 2009 年 3 月因糖尿病併發症去世，享年八十六週歲。

我的老師章汝奭先生

　　我第一次見到章汝奭老師是在 1976 年（圖 1）。那時我在中國人民銀行上海市靜安區辦事處工作。那年夏天，我參加了靜安區區委財貿辦公室辦的一個學習班，學員是分別來自靜安區財貿系統各個公司的年輕人，大家在一起學習，氣氛很融洽愉快。當時，學習班裏有位飲食公司來的孫林全（現在是梅龍鎮集團的總經理），見到我喜歡寫小字，說他認識一位章汝奭先生，字寫得很好，特別是小楷寫得很好（圖 2）。過了幾天，他帶來了章先生的小楷，我一看，寫得果然非常出色，很讓我佩服。我就請孫林全帶我去拜訪章老師。他同意了。

圖 2　章汝奭先生蠅頭小楷書赤壁賦（1998）

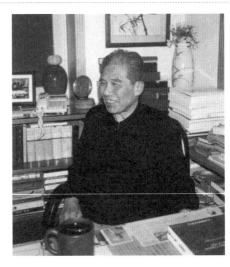

圖 1　章汝奭先生（約 2006）

壬戌之秋七月既望蘇子與客泛舟遊於赤壁之下
清風徐來水波不興舉酒屬客誦明月之詩歌
窈窕之章少焉月出於東山之上徘徊於斗牛之間
白露橫江水光接天縱一葦之所如凌萬頃之茫
然浩浩乎如馮虛御風而不知其所止飄飄乎如
遺世獨立羽化而登仙於是飲酒樂甚扣舷而歌
之歌曰桂棹兮蘭槳擊空明兮泝流光渺渺兮
予懷望美人兮天一方客有吹洞簫者倚歌而和
之其聲嗚嗚然如怨如慕如泣如訴餘音嫋嫋
不絕如縷舞幽壑之潛蛟泣孤舟之嫠婦蘇子
愀然正襟危坐而問客曰何為其然也客曰月明
星稀烏鵲南飛此非曹孟德之詩乎西望夏口
東望武昌山川相繆鬱乎蒼蒼此非孟德之困
於周郎者乎方其破荊州下江陵順流而東也舳
艫千里旌旗蔽空釃酒臨江橫槊賦詩固一
世之雄也而今安在哉況吾與子漁樵於江渚之
上侶魚蝦而友麋鹿駕一葉之扁舟舉匏樽以相
屬寄蜉蝣於天地渺滄海之一粟哀吾生之須臾

章老師當時還在南京的梅山鐵礦下放，等他回上海後，孫林全就帶我去拜訪章老師。章老師那時住在盧灣區的太倉路。我還記得，我們是在傍晚時去拜訪章先生的。當時章老師的住處比較擠，因房子靠馬路，我們是在馬路邊上坐在小板凳上談話的。章老師很健談，見解也高，那次拜訪也觀賞了一些章老師的作品，總之極有收穫。那次會面為今後進一步向章老師請教打下了基礎（圖3）。

　　1978年秋我考上北京大學。1979年老師從梅山調回上海外貿學院任教。我每年寒暑假回上海探親時，就去向章老師請教。1980年夏天，我到蘇州去拜訪我在北大的同學華人德兄（現為蘇州大學的博士生導師）。那時，章老師正在蘇州療養，

圖3　章汝奭先生和白謙慎（1980年代）

我和華人德兄一起去看望章老師。章老師對華人德兄的印象很好，認為他是位難得的書法人才。我在北大還有一位一起探討書法的朋友，叫曹寶麟，是王力教授的研究生，學問很好，字也寫得好（現為暨南大學的博士生導師）。章老師對我在北大時結識的這兩位朋友，很是稱讚。老師平素擇友很嚴，所交者中有沈子丞先生、陸儼少先生、蘇淵雷先生等，他們在藝術和學術方面都很有造詣（圖4、圖5）。章老師在書法方面也有些朋友，但他基本不收學生。由於我常去請教，老師看我好學，所交的友人也多為好學之士，所以，雖然我從來沒有行過拜師的儀式，但我知道老師已經把我作為他的學生了。

我到老師那去請教時，有時把我寫的字拿給老師看，請他批評，但更多的是看老師寫的字，聽他評點古今書法。我至今以為，這種學習的方式是極重要的，因為在書法中，品味最為重要，如品味不高，技法再純熟也無濟於事。章老師的小楷寫得極精彩，受他的影響，我也在小楷方面下過不少功夫。

圖4　陸儼少先生為章汝奭先生　　圖5　陸儼少先生致章汝奭先生信札（1987）
　　　畫梅花（1983）

圖 6（a）　1986 年 11 月章汝奭先生寄給在美國留學的白謙慎的信

圖 6（b）　1986 年 11 月章汝奭先生寄給在美國留學的白謙慎的信

1982 年我在北大國際政治系畢業後，留校任教，雖然不在上海，但一直通過書信向老師請教。每年暑假回上海省親，我都要去向老師請教。1986 年我出國留學後，和老師也一直保持着聯繫。老師有新的文章和詩作，有時也會寄我，使我在異鄉也能常常得到老師的教誨（圖 6）。我每次回國，自然也會去老師家，給老師和師母請安，並聆聽他們的教導。

　　章老師在童年就開始了中國古典文化的學習，從王君佩先生學經史，打下了堅實的根底。即使是在七八十歲的高齡，依然能流暢地背誦許多古代的文學名篇。他賦詩填詞，用文言作序跋，辭章豐贍，理深意遠（圖 7）。老師少年時又受教於北京著名的教會學校育英中學，英語有童子功，不但口語好，用詞恰當，發音準確。他在翻譯方面也很有造詣，曾翻譯許多和他的業務相關的論著。他長期在上海外貿系統工作，為祖國的外貿事業做出過傲人的貢獻。退休前是上海外貿大學的教授、國際知名的廣告學專家，著譯等身，享受國務院特殊津貼。

　　老師是蘇州人，能說蘇州話，但自幼在北京長大，又說得一口京片子。我是天津出生的，七歲的時候，父親的單位從天津搬到上海。單位的宿舍裏，通行的是普通話，我父母都不會說上海話，所以，我在家說的是普通話。但我在銀行工作時，每天要和顧客打交道，能說一口流利的上海

圖 6（c）　1986 年 11 月章汝奭先生寄給在美國留學的白謙慎的信

戊午正月初四雪庭補鈞感賦七字

五十出頭又二年青絲斗室故依然不傷蹭蹬人垂老卻住慇

關口口添詩酒盞能除魅振拔稿自愧愚頑尚存餘勇終當鼓

翅的登程快羨辣

戊午三月十六日陳文淵四十八歲生日賦寄十韻為壽

結褵三十載聚少別時多常覺心懷積淚乃久蹉跎雨女難

己長難忘耳鬢磨幾番邊塞斗止水靜無波苦甘如

貽心曲不須說人世有滄桑堅定莫能奪賢達莫睿智

卷上

二

圖7　章汝奭先生的詩集（1986）和詩文

話。我和老師對話常是三種話混合着講，用哪種語言表達更方便就用哪種。我在美國已經生活了二十年，上課教書，寫作英文的論文和書，看電視，聽廣播，天天用英語，但是在英語的發音用詞方面都還不如老師。這不但說明了老師的才情之高，也說明了老師年輕時打下的底子之紮實。

2002年夏天，我去看老師，送去了我和好友華人德兄合編的《蘭亭論集》。這本書是在華兄和我聯合主持的《蘭亭序》國際研討會的論文的基礎上，編的一本論文集（也包括一些《蘭亭論辨》沒有收的關於《蘭亭序》的論文），後來獲得了首屆蘭亭獎的編輯獎。老師看到這本書後很高興，對我們在編輯那本書時的認真態度予以肯定。那天我們談到當今人們的工作態度。章老師說，國人現在喜歡用「混」這個字。有人見了他，常問「你『混』得怎樣？」（上海話是「儂混了哪能？」）講到這裏，章老師提高了嗓門，非常嚴肅地說：「我章汝奭這輩子從來沒有混過！」那年，章老師已經七十五歲，但還用功如故。撰文、翻譯、講學、作詩、研究書法。他患有心臟病多年，但依然抱病講學，直至病倒送進醫院。

我少年時很頑皮，貪玩，不如老師用功。不過，自我懂事之後，做事就比較認真了。即使在「文化大革命」當中，我在銀行裏上班，也每年被評為先進工作者。老師不但喜歡玩，而且很會玩。他唱京戲、打橋牌、鬥蛐蛐，但每做一件事，都能做得很精。這是因為老師做事有鑽研精神。這種玩，不是混。

老師是世家子，父親佩乙公（名諱保世）是民國時期的重要文化人物（圖8）。佩乙公民國初年在上海主辦《民強報》，二十歲時即任著名的《申報》主筆，後任北洋政府財政次長兼

圖 8　章佩乙先生的友人高二適先生致章汝奭先生的信札（約 1977）

泉幣司司長。香港中文大學所藏盛宣懷檔案中，有佩乙公年輕時寫給盛宣懷的三通信札（圖9），其中兩通和辦報之事有關。其在民國政壇、文壇之活躍，於此可見一斑。

佩乙公還是民國時期重要的書畫收藏家。2005年8月中旬，楊崇和兄從上海來波士頓，我陪他在波士頓美術館和兩位私人收藏家處看畫。9月1日，我又帶着我的幾位研究生去紐約拜訪安思遠先生，看他的收藏。在短短兩個星期內看到的數十件古代書畫作品上，居然三次見到佩乙公的觀款手跡，其中包括由波士頓美術館所藏、在中國畫史上赫赫有名的《歷代帝王圖》（圖10）。此前我在華盛頓州的一位收藏家的家中，也見到過佩乙公舊藏的古畫。1990年，我離開了政治學界，到耶魯大學攻讀藝術史博士學位。從那以後，我去向章老師請教，我們的話題就不只是書法了，還包括古畫。老師自幼就有很多機會見到古代書畫名跡，加之有佩乙公的指點，所以在古書畫的鑒定方面也很有見解。

老師的書法，以二王和顏真卿為根基，旁涉諸家，點畫凝重，氣息淳厚，格調

圖9　章佩乙先生致盛宣懷信札（民國初年）

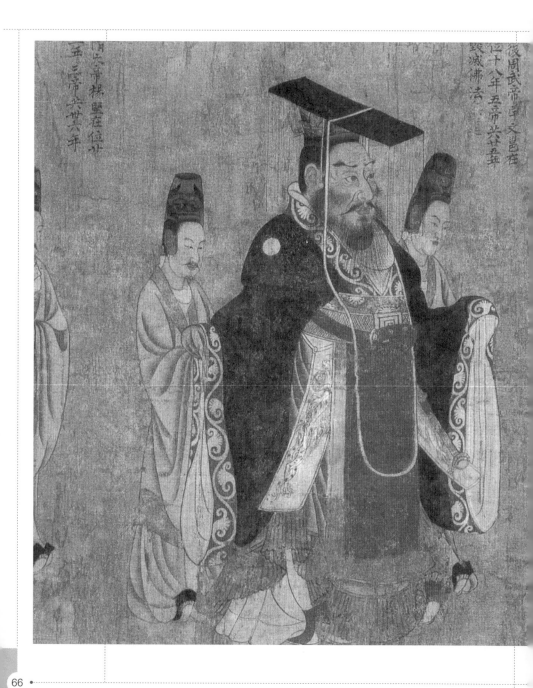

圖 10 《歷代帝王圖》局部　波士頓美術館藏

陳後主愍貧
在位七年

清高。如果讓我來概括老師的書法，我會用「清」和「大」這兩個字來描述。「清」說的是老師的字有一種清雅之氣，這使他的書法不同於世俗的作品。現在社會風氣不好，書法中俗氣、混濁的東西很多。老師喜歡寫蠅頭小字，但他的字卻很大氣，堂堂正正，不蠅營狗苟。這都是因為他的藝術以人品和學問為根基。現在很多年輕人不相信人品和學問對書藝的積極影響。其中有些人可能永遠都領會不了這一層境界，而有些人隨着閱歷的增長，會慢慢地明白。章老師的藝術成就確實是和他的人生閱歷、他為人的品格息息相關的。

附記

原載石建邦編《章汝奭書作集》（上海：上海書畫出版社，2006）。此處有所增補。

附錄：記與恩師章汝奭先生的最後一次會面

2017 年 9 月 7 日，我在校食堂裏剛吃完午飯，電話聲響起。雖然周圍一片嘈雜聲，但顧村言兄在電話中的話還是聽清楚了：「章先生昨天走了！」聞此噩耗，不勝震驚悲哀。原本計劃在下週前往上海博物館演講時，順道去看望章汝奭老師，

沒想到他老人家竟這麼快走了！

老師近年來一直患有心肺病，但精神狀態卻很好，健談如故。每次去看他，他都興致勃勃地跟我談讀書和寫字。2017年1月，我接到村言兄的電郵，告訴我章老師向他打聽我的電話。我以為老師找我有事，問村言兄，他說好像也沒什麼事，大概是想我了。此時我才記起，以往每年的元旦前後，我都會從美國給老師打電話拜年。而今年元旦期間，我和妻子到墨西哥和古巴旅行。由於打長途電話極為不便，所以沒有及時打電話給老師拜年。大概是老師見沒有電話來，開始為我操心了。從古巴返回美國後，我給章老師的家裏打電話，沒有人接，打他的手機，也沒有通。後來聽說，老師感冒住院了，身體雖弱，但無大礙。

3月8日，我從杭州到上海，準備參加上海圖書館的《龐虛齋藏清朝名賢尺牘》的首發式，並借此機會去第六人民醫院探望老師。誰知到了上海後發高燒，勉強撐着病體參加了首發式，醫院卻不敢去了：老人最怕感冒引起的併發症。

5月16日下午，我和石建邦、梅俏敏、李天揚、顧村言一起去看章老師。那天我給老師帶去了四篇新發表的論文，《王時敏與王翬信札七通考釋 —— 兼論稿本信札在藝術史研究中的文獻意義》、《拓本流通與晚清的藝術與學術》，用英文撰寫的 *Animals in Chinese Rebus Paintings*（《中國諧音雙關語繪畫中的動物形象》），日本最著名的藝術史學術刊物《美術研究》發表的我的《晚清官員日常生活中的書法》日譯本。老師斜躺在病牀上，我靠在牀邊，向他一一介紹論文的大概內容。雖然身體已經虛弱，但看到我又有了新的學術成果發表，老師顯得

格外高興（圖 11）。他叫外孫女懿冰把論文放到牀頭的抽屜裏，然後對我說，他一定會讀。老師說的絕非客套話，因為去年我去看望他時，也曾帶去幾篇論文，等我下次拜訪時，他早已讀過，並一一點評了我的論文。

圖 11　白謙慎在章汝奭先生的病牀旁向他介紹自己新近發表的學術論文（2017）

老師出身書香世家，自幼養成讀書習慣，即使在生命的最後階段，仍然不改讀書人的本色。所以，當他看到我還在堅持不懈地做學術研究，倍感欣慰。而對我來說，老師的肯定就是最高的褒獎。

那天見面，老師還談到了書法的五個階段和境界。前三個階段即孫過庭在《書譜》中所說的：「初學分佈，但求平正。既知平正，務追險絕。既能險絕，復歸平正。」在此之外，便是「氣格」。他說，一般人的字若能有「氣格」，已經非常了不起。但是，書法還有一個更高的境界，那便是「神化」。老師當時並未對「神化」做更多的解釋，但我們從出神入化、化境這些相關的品評語言，就已不難體悟出它的涵義。我以為，老師生命最後幾年中的小楷，就已達到了「神化」之境。

老師長逝了，但是他留給我們的藝術，永遠不朽。

學生白謙慎謹撰於杭州

附記

此文原發表於 2017 年 9 月 7 日「澎湃新聞網」。我還曾經發表過兩篇關於章汝奭老師的文章。一篇是《莫輕小技無關雅，肝膽為真總若絲》，以筆名發表於中國藝術研究院的《美術史論》（集刊）1984 年第 2 期，第 88~102 頁；一篇是《凌雲健筆意縱橫 —— 章汝奭先生的小楷》，發表於 2014 年 10 月 8 日的《東方早報》的副刊「藝術評論」，及《中國書法》2014 年第 12 期，第 6～13 頁。

「文化大革命」後半期，國內的政治情況相對寬鬆，藝術教育活動在各地，特別是主要城市逐漸恢復，我在上海從幾位老先生學書法。1978年，我考上北京大學國際政治系後，把這一愛好帶到了北大。1979年春，國政系系主任趙寶煦教授知道我有這一愛好後，曾幾次約我到他的辦公室去談書法和篆刻。在當時，從學校到系裏，大多數的領導和教授都希望學生珍惜好不容易才得到的學習機會，鞏固專業思想，抓緊專業學習。可我卻偏偏碰上了一位對我的藝術愛好十分支持和鼓勵的老師（圖1）。

趙老師自己就是多才多藝的藝術家。他的祖籍紹興文藝傳統源遠流長，號稱天下第一行書的《蘭亭序》，就是書聖王羲之在會稽郡寫的。趙老師少年時在北京從師學畫，20世紀40年代到昆明入西南聯大，發起並主持陽光美術社，邀聞一多先生任指導教師。而那時，趙老師正是聯大政治系的學生。

20世紀70年代末，北大還沒有學生書畫社團，但是卻有一個由教工組成的燕園書畫社。在趙老師的介紹下，中文系78級研究生曹寶麟、圖書館系78級本科生華人德和我都參加了燕園書畫社的活動（包括展覽和聚會）。那時，北大的老教授中擅長書畫和收藏書畫的還不少，趙老師不但曾經帶我們去拜訪季羨林先生，觀賞季先生的書畫印章收藏，還安排我和華人德兄拜訪了魏建功先生。在校園外，趙老師還介紹我認識了中央美院的副院長朱丹先生（圖2）、《文藝研究》的編輯聞山先生、中央美院的學生徐冰。現在想來，趙老師當年介紹我認識文化藝術界的前輩和同道，實際上是希望我能利用北京獨特的文化環境，開闊自己的藝術視野。

圖 1　趙寶煦先生在自己的書法
　　　作品前留影（2000）

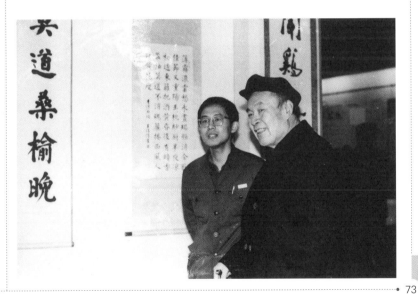

圖 2　白謙慎和朱丹先生在全國大學生書法競賽獲獎作品展上留影（1982）

由於喜歡藝術，趙老師收集了不少的藝術書籍和刊物。他對年輕人總是很慷慨。「文革」初期，他曾把自己收藏的一套珍貴的藝術雜誌和木刻工具送給了和我同齡的徐冰，對徐冰後來的藝術發展有很大的影響。我在北大讀書和後來留校任教期間，趙老師也曾多次送給我藝術書籍。知道我喜歡刻印，他送給我一本人民美術出版社精印的齊白石印譜（圖3），這本印譜當時市面上已買不到，即使能買到，也價格不菲。我於1986年出國留學後，搬過無數次家，書籍散失了不少，但這本印譜卻一直珍藏着。

　　在國政系，趙老師是教授，我是本科生，是師生關係。但在書畫領域，趙老師更多地把我作為一位晚輩同道。他有時會把自己的詩作用毛筆鈔錄後送給我，而那時他用的印章，很多是我刻的。本科快畢業的那年，我到中聯部實習，趙寶煦老師囑我將他寫的兩首舊體詩以小楷鈔錄，奉時任中聯部副部長的

圖3　趙寶煦教授贈送給白謙慎的《齊白石作品集》（1979）

李一氓先生雅教。對此，李一氓先生很高興，還特命我為他治印兩方：「一氓吟草」「一氓八十」。李一氓先生在晚年題字時，經常用這兩方印。有一次中國書法家協會舉辦座談會，李一氓先生還專門提起，現在國際政治系的學生還有喜歡書法的，可見印象頗深。

1990 年，我離開了政治學界，到耶魯大學藝術史系攻讀博士學位。藝術之於我，從業餘變成了專業。趙老師知道我的決定後，不但很理解，而且十分高興。90 年代初，趙老師到美國訪問，還專程到耶魯大學來看高崢（趙老師在國政系的研究生，時在耶魯大學歷史系攻讀博士學位）和我，並在寒舍下榻。燈下夜話，當代政治外，最多的話題還是藝術。我到耶魯後，學業開展得十分順利，這當然和我進人北大國政系後，在趙老師鼓勵下，堅持藝術的研究有關。

今天在回憶三十年前和趙老師在藝術方面的交往時，一個過去不曾認真思考過的問題出現在我的腦中：趙老師的藝術愛好和他所從事的政治學（包括國際政治學）之間有關係嗎？記得大約在 1981 年或 1982 年，趙老師應邀到美國加州大學伯克利分校做訪問學者。旅美期間，趙老師託人帶信給我，送我一張他在伯克利拍的照片，照片的背景，是一張山水畫（圖 4）。空閒時，他依然賦詩作畫。在美國，趙老師除

圖 4　趙寶煦老師在加州大學伯克利分校留影（1982）

了研究和演講外，還和美國的學界有廣泛的接觸。一位政治立場相當右、對美國政府的中美關係決策又很有影響的美國資深教授和趙老師的私交居然還很不錯。而正是在平時的交往中，趙老師得以向西方學界闡釋改革開放後中國的對內對外政策。當時中美之間的接觸、對話、理解遠不及今天。趙老師能夠做到這點，很為大多數國內的同道們所稱道（據說也有人不以為然）。在我看來，當年趙老師能夠和美國學界持各種立場的學者進行廣泛的對話和溝通，很大的一個原因，就是他具有淵博的學識和儒雅的風度。借用今天時髦的說法，趙先生的這些個人素質，應被視為中國軟實力的一個重要組成部分。19世紀下半葉，清朝首位駐英國公使郭嵩燾，在英國目睹了英國朝野向外國使節展示他們的藝術和藝術收藏。郭嵩燾還提到，在日本使館中，有專職的畫師，為來訪的外國官員和使者表演繪畫。而這位被西方人稱為「郭大人」的中國近代第一位使歐外交官，也在一些場合當眾賦詩揮毫。從這點來說，國際政治中的軟實力的展示和較量，早就存在了。如今，中國正面臨着和平發展的歷史機遇和艱巨任務，趙老師的文藝素質，就更顯得可貴了。

離開政治學界至今已有二十一年了，但永遠都不可能離開的，是北大的老師和同學們。拙著《傅山的世界》中文版（英文版由哈佛大學出版）問世後，我囑咐出版社在第一時間把書寄給趙老師，向他匯報自己在藝術史領域的研究成果。每次去北京，都會去看趙老師，談政治，論藝術，三十多年前在趙老師的辦公室裏就已開始的對話，還在持續（圖5）。而我目前的主要研究課題，正是晚清政府官員的藝術活動。正在寫作的

一篇論文，題為《晚清涉外活動中的書法》。不難看出，北京大學國際政治系和趙寶煦老師對我的影響有多麼深遠。

十年前，趙老師八十大壽時，我曾書《論語》句「志於道，遊於藝」來概括趙老師一生的事業和愛好。值此趙老師九十華誕之際，再擇《論語》句為趙老師稱觴：「仁者壽」。

2011 年 10 月

圖 5　趙寶煦先生和白謙慎（2011 年秋）

附記

　　本文發表於 2012 年 2 月 29 日《書法報》。原編者按如下：

　　北京大學資深教授趙寶煦先生於 2012 年 1 月 21 日在北京逝世。趙寶煦教授長期擔任北京大學國際政治系系主任。改革開放後，在北京大學主持政治學專業的重建，是中國當代政治學的主要奠基人之一，為祖國培養了大量的政治和外交人才。趙寶煦教授於教學之餘，喜愛書畫篆刻。70 年代末、80 年代初，熱情地關心和支持當時在北大讀書的曹寶麟、華人德、白謙慎等的藝術活動，對他們以後的藝術發展起了積極的作用。這裏刊發白謙慎先生為北京大學編輯的趙寶煦教授九十誕辰紀念文集寫的短文，寄託對這位前輩的懷念。

10月7日中午，大都會博物館東亞部辦公室主任史密斯夫人（Mrs. Judith Smith）從紐約來電話，告知王方宇先生在前一日晚上去世的消息。這一突如其來的噩耗，使我感到很震驚和悲傷。雖說王先生已是八十五歲的老人了，但在我看來，他的身體一直都還不錯，而且精神狀態總是很樂觀開朗（圖1）。9月下旬我到紐約去看佳士得和蘇富比的拍賣展品時，本期望能在那裏見到他，未果。但從幾位前輩處得知，王先生還在和他的老朋友朱繼榮先生在美國的東北諸州興致勃勃地辦書畫展。這以後又聽翁萬戈先生談起，9月中旬他到紐約去看望王先生，兩位老友作了四五小時的長談。在那次談話中，王先生頗有些傷感地談道，這些年來，老朋友相繼謝世，能談話的人是越來越少了。誰知作此感歎的他，不久也溘然長逝。

圖1　王方宇先生（1990）

王先生是我最早認識的旅美華裔文化人中的前輩，和他的認識出於一個很偶然的機緣。1986年我在北京大學研究生院做研究生時，有一天陪來京出差的曹寶麟兄去拜訪北大中文系的袁行霈教授。

袁老師的妻子楊賀松是北大漢語教學中心的教授，和王先生是同行。王先生曾送她一本自己的作品集，因曹兄和我都喜愛書法，楊老師就把王先生的作品集拿給我們看。當時，《中國書法》改刊不久，我向主持編務的劉正成先生建議在《海外書壇》專欄中介紹王先生。劉先生表示同意後，我給王先生寫了一封信，請他寄些有關的材料，不久便收到了他的回信和資料（圖2）。誰也沒料到，那次通信不但使我和王先生成了忘年交，也成了以後改變我後半生的一個重要機緣。

1986 年秋，我赴美國羅格斯大學政治學系攻讀比較政治博士學位。羅格斯大學位於美國東部的新澤西州，恰巧王先生也住在這個州。從羅大到王先生家並不遠，只是我剛到美國不會開車，第一次去拜訪王先生時，先坐公共汽車到紐約，再轉

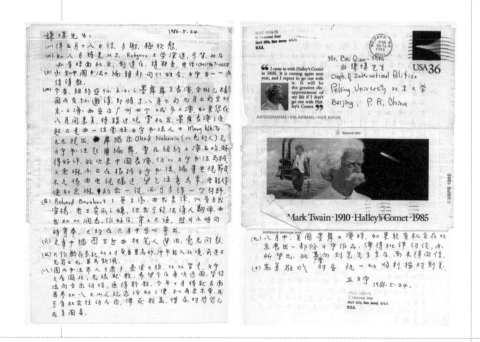

圖 2　王方宇先生致白謙慎信（1986）

車去王先生家，頗費周折。那天，王先生到車站來接我。初次見面的印象是他為人很隨和、幽默。王先生是北京人，說一口地道的北京話，雖說在美生活了大半輩子，初冬季節穿的卻還是中國的對襟絲棉襖。在他的家中和他談話，讓我一點也沒有身處異鄉的感覺（圖3）。他為人處世，也有着中國人的傳統智慧。當時我剛到美國，各方面都很艱苦，王先生給了一些建議，其中使我記憶最深的是，辦事要認真勤奮，要懂得忍耐。後來，我才體會到，那是他自己在美成功的最重要的經驗。一年後，我學會了開車。有空時開車到王先生處去請教。我因自少年時起，在上海從幾位老先生學書法，對歷史有興趣，喜歡聽前輩講民國故事。雖說王先生是研究語文學的，我是學政治學的，但由於共同的愛好，每次去拜訪他，總有話說。

圖3　1986年攝於王方宇先生家中，背後是張大千為王方宇先生所作的山水畫

1989 年秋，我決定改行攻讀藝術史，在作此決定時，我曾和幾位前輩商量，並得到他們的理解和支持，王方宇先生和曾在耶魯大學美術學院任教的張充和女士，專門為我寫了推薦信。由於有這兩位前輩的力薦，次年春我被耶魯大學藝術史系錄取，並獲得研究生院頒發的最高獎學金。

　　1990 年秋，我開始在耶魯大學藝術史系攻讀博士學位。十分幸運的是，由王先生和業師班宗華教授（Richard Barnhart）聯手組織的「荷園主人：八大山人的生平與藝術」展覽也在此時舉行。展覽先在西部的舊金山亞洲藝術博物館舉行，次年春移師東部，在耶魯大學美術館繼續進行。這是一次極為成功的學術展覽，共展出了王先生和班教授從全世界公私收藏中精選的八大山人的書畫作品七十二件（冊頁作一件計）。展覽圖錄由王先生和班教授執筆，史密斯夫人任編輯。圖錄封面和版式出自美國著名書籍裝幀家 Greer Allen 之手，樸素典雅，和八大山人書畫的情趣十分吻合（圖 4）。這本圖錄是這兩位學者多年研究八大山人藝術的心得結晶。第一部分是王先生對八大山人生平與藝術的綜論。第二部分是班教授對展品所作的分析和闡釋。書中還有四個附錄，附錄一是八大山人用印編年，一一註明八大山人的印章出現在哪些作品中，何時開始使用，使用了多長時間。這一附錄對研究八大山人很重要，因為八大山人的印章不但可作鑒定之用，他的閒章也很能反映出他不同時期的思想情趣。如此細緻的編排，對我們深入地了解八大山人的思想與藝術，都極有幫助。附錄二是八大山人題款（包括名款、年款、花押）編年。附錄三是八大山人有年款之作品編年。附錄四是八大山人存世的三十五通信札。原信本無年款，

圖 4　王方宇、班宗華編八大山人書畫展英文圖錄（1990）

王方宇先生根據信札的文字內容和書法風格考訂了它們大約的書寫時間。配合這次展覽，王先生還在台北的《故宮文物月刊》組織了兩期八大山人專號，發表了多篇海內外學者的學術論文。與此同時，班教授在展出期間，開了八大山人的專題課。耶魯大學也舉辦了為期一天的八大山人國際學術討論會。通過這一系列的學術活動，對八大山人的研究有了長足的進步。而這次展覽對我以後學術方向的選擇也影響很大。

現在回顧起來，我對 17 世紀中國書法的興趣和我後來博士論文的選題都與這次展覽有關。我自轉行學藝術史後，發表的前三篇學術論文都是關於八大山人的，在寫作中及完成初稿後，都曾請教過王先生。《八大山人為閻若璩書聯小考及其它》一文是我在讀了王先生、班教授合著的《荷園主人》後，從八大山人的一通信札來考釋他和清初大儒閻若璩的一段交往，並進一步討論明清藝術家由文人型向學者型轉換的問題的文章。八大山人在晚年的一些書畫作品上有一花押，學者們過去釋此花押為「三月十九」，並認為此花押是八大山人為了紀念崇禎帝自縊五十年而作。而細心的王先生在排比了八大山人有此花押的作品後，發現這一花押都出現在閏年的作品上，因此，懷疑此花押和閏月有關。我在王先生研究的基礎上，作了進一步考證，並在八大山人的族叔朱謀垔刊印的南宋薛尚功的《歷代鐘鼎彝器款識法帖》中找到了這一花押的原型，證明八大山人的花押出自金文中的一個合文，讀作「十有三月」，代表閏月。這就印證了王先生關於此一花押和閏月有關的推測。我的第三篇關於八大山人的文章討論清初金石學的復興對八大山人晚年書風的影響。因王先生對八大山人極熟，為慎重起見，此稿在

84

投寄之前，我先請王先生審閱。我還計劃撰寫一篇討論八大山人晚年書法和繪畫題材與其晚年生活情趣之關係的論文，可是我再也不能就八大山人的問題向王先生請教了。

自離開新澤西州到耶魯讀書後，雖然離王先生家遠了，但仍有機會獲侍杖履，除了在一些比較大的有關中國文化的學術活動上能見到他外（圖5），我路過新澤西時也儘量抽空去拜訪他。

1994年，王先生因年事已高，目力衰減，開車不便，和夫人沈慧女士搬到紐約市。他和著名收藏家王季遷先生住在一個

圖5　王方宇、白謙慎在紐約出席中國篆刻學術研討會（1992）

公寓樓裏，兩人都八十多了，又是好友，又都喜歡書畫，人們戲稱他們為「二王」。我去拜訪他時，看他收藏的善本書和書畫，他有時帶我去王季遷先生家看畫，去不遠的中國餐館吃大餅油條。王先生雖是八十多歲的老人了，但一如既往的勤奮，辦展覽，撰寫學術論文，每天都很忙碌。1995 年秋，郭子緒兄為編《中國書法全集（八大山人卷）》囑我向王先生轉達，邀請他為該卷撰寫一篇關於八大山人書法的文章，王先生慨然應允，並及時將文稿寄出。

我最後見到王先生是今年 2 月我到紐約參加全美高校藝術史年會的時候。當時王先生還興致勃勃地向我談起他的許多計劃，如編一本他的藏品目錄，整理他所收藏的民國書法以捐給耶魯大學美術館，在 2000 年辦一個八大山人和張大千的合展等等。而這些都成了他未竟的事業。

王方宇先生 1936 年畢業於輔仁大學教育系。1944 年負笈美國，1946 年獲哥倫比亞大學碩士學位。先後在耶魯大學和西東大學任教，並曾任西東大學亞洲學系系主任。作為一位資深教授，王方宇先生的學術興趣十分廣泛，在漢語教學方面有多種有影響的著作。早在 1960 年，他就開始嘗試把計算機技術運用到漢語教學中去。他撰寫過關於中國印刷史、善本書方面的文章。他 1967 年在耶魯大學出版的關於中國草書的著作，今天看來雖然顯得簡略了些，但仍為這方面唯一的西文著作。他曾撰寫關於章草的長文，對章草的歷史有詳盡的論述。在中國藝術史的研究方面，王先生成就最大的是八大山人研究，是海內外公認的權威。除了他本人撰寫的數十篇論文外，他所編輯的《八大山人論集》至今是人們研究八大山人時廣泛引用的

學術著作。1975年，王方宇先生還提出運用計算機技術來進行中國書畫的鑒定工作。今天看來，他的這一設想無疑具有前瞻性。

王方宇先生也是一位在海內外都有影響的收藏家。他自50年代從張大千手中得到一批八大山人的書畫後，就一直用心地收藏八大山人的作品，他的藏品中最重要的也便是幾十件八大山人的精品。其中有八大山人早年帶有濃厚的董其昌書風的「青山白社」條幅，最早署名「八大山人」的「內景經冊」，八大山人晚年書法精品行草書耿湋立軸等（圖6）。八大山人的晚年作品有右上角向上甩出的特點，我以為很可能受黃道周行草的影響。而王先生正藏有一件八大山人臨黃道周書法的冊頁。

中國前衛書法起步甚晚，王先生在這方面堪稱

圖6　八大山人行草書耿湋立軸　王方宇舊藏

前驅。他的新體書法一如他的為人，有一種特殊的幽默感（圖7）。他思想活躍，沒有什麼框框，喜歡接受新事物，他在晚年還不斷對書寫材料和裝裱形式做一些有意思的嘗試，而他和以色列舞蹈家合作將書法和舞蹈作藝術結合，是把多媒體引入書法創作的前驅（圖8）。不管人們將怎樣評價他的藝術，不可否認的是，他是一位極有探索精神的藝術家。

在和王方宇先生認識的這十餘年中，我有幾次和王先生一起參加學術和藝術活動。第一次是1991年耶魯大學美術館舉辦的「八大山人生平和藝術討論會」。那次討論會共有八位學者發言，會場的氣氛非常熱烈。幾位老前輩的發言都很精彩。北京故宮博物院的劉九庵先生從本院所藏的一件作品來談八大山人的好友、南昌北蘭寺住持澹雪和尚，澄清了八大山人研究

圖7　王方宇先生書合文《雨　　圖8　王方宇先生書法和舞蹈的合作
　　　聲震耳》（1979）

中的一些問題。高等教育研究院的汪世清先生扼要地報告了自己的論文後，在台上從容不迫地回答聽眾們的提問。王方宇先生通過大量作品的對比，討論了八大山人書畫的鑒定問題。劉先生的嚴謹、汪先生的淵博、王先生的機智都給我留下了極為深刻的印象。

最後一次和王先生合作，是一起辦書法聯展。我自到美國後，因學業方面的壓力太大，很少寫字，也極少參加展覽。1995 年，耶魯大學附近的維爾斯林大學的本科生薄英（Ian Boyden）組織了一個中國書法展，他選擇了四位和耶魯大學有關的人士：三位是曾在耶魯大學任教過的前輩王方宇、張充和、朱繼榮先生；我因是耶魯的研究生，也忝附驥尾（圖9）。每人四五件作品，加上一些文房用具，規模个大，但展廳佈置

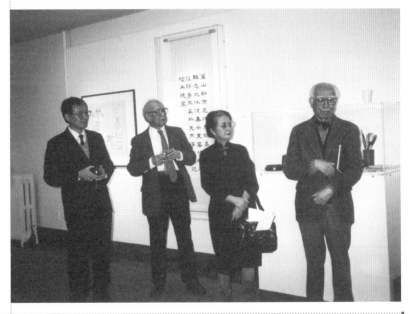

圖 9　四人書法展：王方宇、張充和、朱繼榮、白謙慎（1995）

得倒頗精緻。開幕那天，曾向三位前輩學習中文和書法的著名史學家史景遷教授（Jonathan Spence）也趕來為他的老師們捧場。來看展覽的學生也不少。大家為中國書法而雅集，頗有些「羣賢畢至，少長咸集」的意趣。這些都將珍藏在我的記憶中。

王方宇先生的去世，使我少了一位可以請教的前輩。作為以研究歷史為業的我，在悼念王方宇先生的同時，也深切感受到，研究他那代人在二十世紀中國書法史中的地位，是一種深重的責任。

附記

此文原刊於 1997 年 12 月 17 日《書法報》。

1986 年 10 月，我離開北京大學，前往位於美國東部新澤西州的羅格斯大學（Rutgers University）攻讀比較政治學博士學位。由於自少喜愛書法，出國前已經參與了全國性的書法活動；赴美留學後，我利用業餘時間，在學校的東亞圖書館查閱港台及海外的書法資料，開車在美國東部拜訪旅美書法家，為《中國書法》雜誌撰寫短文，介紹港台和海外書法界的情況。

1988 年 8 月，我和妻子驅車至首府華盛頓。此行的目的除了旅遊，便是拜訪傅申先生。傅先生時任佛利爾美術館中國部主任，是著名的書法史學者。早在 1982 年春，當我還是北京大學國際政治系四年級本科生時，就曾寫信向他請教海外書法研究的一些情況。8 月 6 日，我和妻子與住在華盛頓的老同學許之微、張向歡夫婦一起前往傅申先生府上拜訪（圖 1）。我帶去了兩張字請傅先生指教，一件是對聯，另一件是小楷。傅先生看了我寫的小楷，便說我給你看一個人的字。說着從書架

圖 1　傅申先生與白謙慎（1988）

上抽出一本耶魯大學美術館舉辦的「中國文學藝術中的梅花」展覽圖錄，其中的小楷，特別是中英文參考書目中的蠅頭小字，夾雜在英文中間，錯落有致，格調極高（圖2、圖3）。傅先生見我讚歎不已，在旁說了一句：「看了這樣的字，就知道我們從小就沒有寫好字。」這個小楷的作者就是張充和先生。這是我第一次見到她的小楷，當時也不曾料到，以後和她的認識會成為我的人生轉折點。

我在羅格斯大學讀書，學費全免，生活費則靠打工來掙。開學的時候，在學生食堂打工，端盤子，洗碗。寒暑假期間，在房管處打工，搬家具，刷油漆，幹的都是體力活。當我打聽到本校東亞語言文學系的涂經詒教授開中國書法課時，便毛遂自薦，申請當書法課的助教。結果發現，已有一位台灣來的女士在當助教，暫無空缺。1987年夏天，我正在房管處打工，突然接到涂教授的電話，說那位台灣女士嫁人了，問我是否願意

圖2　耶魯大學梅花展圖錄（1985）　　圖3　耶魯大學梅花展圖錄參考書目頁

接她的位子。就這樣，1987年秋季，我開始在東亞系教書法。以後，我還曾在耶魯大學、西密歇根大學、波士頓大學教過中國書法，直至2015年海歸。此是後話。

到東亞系當助教後，逐漸和系裏的教授們熟了。教中國現代文學的是李培德教授（Peter Li），他的父親是語言學大師李方桂先生。有一天他告訴我，他的乾媽喜歡寫字，乾媽的名字叫張充和。原來李方桂和張充和抗戰期間住在重慶時就已是好友。我因在傅申先生邢裏見到過張先生的小楷，印象極深，傅先生也建議我有機會去拜訪，便向李教授要了張先生的地址，在1989年1月20日給她寫信，希望在5月放暑假時前去拜訪。2月1日收到了她的回信：

謙慎先生：

燕生（即徐燕生女士、李培德夫人）、培德早向我介紹先生，十分欽佩。五月間能來舍下一談，非常歡迎。我雖然在此間教了多年寫字（不能說書法），卻沒編什麼講義，因學生由各系來學，程度十分不齊。開始兩週是教點楷書筆法，以後即因人設教，因為只有一學期。說來你不要奇怪，藝術學生倒是寫什麼都行，只有學中文（指洋人）的不易寫得像樣，因為深入字典字，方之又方，塊之又塊。等見面時再談。

敬祝

安樂

張充和

一九八九年一月廿九日

沒想到還沒前去拜訪，3月5日，在羅格斯大學舉辦的紀念李方桂先生的學術研討會上，我就見到了她。張先生個子不高，依稀記得穿着旗袍。研討會現場發的小冊子封面上的字是我用隸書寫的，拿給她看，她說不錯不錯，歡迎你來訪。

　　本來約定5月到張先生家裏拜訪，後來因故一拖再拖，直到9月4日。她家就在耶魯大學旁邊，從羅格斯大學開車過去大約兩個小時。

　　到了她家後，我請她簡略地介紹了自己的家世、學書經

圖4　張充和小楷《淮海詞》（1939）

歷、對書法的見解，並看了一些她和師友的書法。師友的字有沈尹默先生在抗戰時期寫給她的信札和一些冊頁手卷。她本人的作品中，印象最深的是 20 世紀 30 年代末在昆明寫在舊箋上的兩個小楷手卷（圖 4）。它們和我在傅申先生家見到的 80 年代所作的小字呈現出完全不同的境界。為梅花展書寫的小楷端方古雅，而 30 年代的小楷則結體敧側多變，大小相間，錯落有致，嫻雅中透出幾分俏皮。書寫這兩個手卷時，張充和二十六歲，顯示出她在書法方面的卓越才華。

淮海詞
憶偍姿
門外鵷啼楊柳春色著人如酒
曉然黦沉香玉腕不勝金斗消瘦
消瘦還是褪殘時候
遙夜沉沉如水風緊驛亭深閉夢
破鼠窺燈霜送曉寒侵被無寐
無寐門外馬嘶人起
幽夢匆匆破後妝粉亂

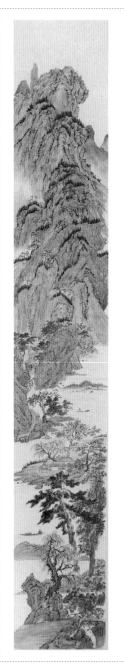

這兩個手卷上的筆劃之間常不連接，氣息疏朗空靈，由於明代吳門名家王寵的小楷點畫有相似的處理方式，我便問張先生，是否學過王寵的字。她回答說不曾學過，並告訴我，她的表哥也認為她的字與王寵有相似之處，並以為如此寫字會折壽，因為王寵英年早逝。講到這裏她笑了：「我表哥七十歲就去世了，我可活得比他長！」那年，她七十六歲。由於長期在舞台上表演崑曲，每日讀書寫字，她動作敏捷，思維活躍。

圖 5　張充和繪青綠
　　　山水（1948）

圖 6　張充和致白謙慎信札（1989）

對着大門、通往二樓的樓梯旁的墙上，掛着一幅張先生1948 年畫的青綠山水，畫的右下角，鈐着一方朱文長方印「充和」（圖 5）。一本陳世驤先生翻譯、她書寫的陸機《文賦》（出版於 1952 年）的落款後，也鈐着同一方印，印風古雅生動。我詢問印章的作者，她說是喬大壯先生（近代詞人、篆刻家）在重慶為她刻的，20 世紀 60 年代意外遺失。言及此事，臉上露出遺憾和思念的神情。我因會刻印，便提出為她摹刻一方，請她在寄她的書法作品照片時（我在介紹她的文章中要作附圖用），附上喬先生所刻印章的複印件，以便依樣摹刻。9 月 28日，我收到了她的信（圖 6）：

謙慎先生：

　　今奉上喬老圖影數個，請不必在意。古人臨畫臨帖亦不必形似。拙書新舊都不足道，更是报顏者為國內諸法家所閱。為了請教，也只好奉上數紙（為閣下所選定者），照片五張，有過小字恐不能翻印，故不寄。中有臨《寒食帖》，奉上請教，不必寄國內。所有照片，底片均未得到，惟有耶魯（雲林詩）或可弄到。如不用時，請寄還（包括寄國內用後寄還）。

　　近日小女夫婦搬家來此，家中及心中極亂，未能執筆，待稍定後，當書寫奉上。即祝

秋祺

充和上

一九八九年九月廿四日

　　尊夫人前問候

收到喬老印章圖像的第二天，我便開始摹刻。赴美留學時，一個朋友送了幾方凍石，其中有一枚和喬老刻的「充和」印大小相仿，不用打磨便可直接摹刻。那時石章的價格遠不像今天被哄抬到了很高的地步，我用來摹刻的凍石，並不昂貴，看起來卻體面大方。印章只有兩個字，當天就摹刻好了。（圖7）只是美國的郵政系統遠不及國內的效率高，9月30日是星期六，只上半天班，10月1日是星期日，郵局不開門，我便在10月2日（星期一）將印章寄出。

　　六天後（10月8日），張先生收到印章，當即寫信感謝：

謙慎先生：

　　收到摹喬老印，形神都似，「龢」下殘缺處，尤甚原印，在上「禾」旁栩栩如飛，歎為觀止。即喬老再生，見之必曰：「可以亂真矣。」每聽此間藝術人士說，有某人圖章，定是真字畫，我將以此證明。自一九六五年失去此章，常常思念。今不啻珠還，亦即後繼有人，至為欣喜！若需篆書帖，我處有《石鼓》《秦權》《天發神讖》等，可代影印。再珍重謝謝。

　　即祝

雙安

充和上

一九八九年十月八日

　　以後，讀了她的一些憶舊文字，才明白為何她「自一九六五年失去此章，常常思念」。這不僅僅因為喬大壯先生

是一代篆刻大家，更因為這方印章和她年輕時一段值得永遠紀念的經歷有關。她在《從洗研說起 —— 紀念沈尹默師》一文寫到，1940 年或 1941 年間，她與沈尹默、喬大壯兩位先生，還有畫家金南萱女士，曾一起到一位楊姓鄉紳的園林雅集。「回城後，尹師轉來喬老為我刻的『充和』二字，在一方紅透的壽山石上，尹師又在盒上題『華陽丹篆充和藏』。可惜 1965 年去威斯康星大學上課，歸途中失去箱子，包括此章在內。」她在另一篇短文《仕女圖始末》中，也以真摯的情感懷念着重慶時期的師友。在失去印章 24 年後，我的摹刻之作，多少彌補了失落原印的遺憾。

為了感謝我為她摹印，她寄給我一本饒宗頤先生的《睎周集》。（圖 8）1970 — 1971 年，饒宗頤先生應傅漢思教授的邀

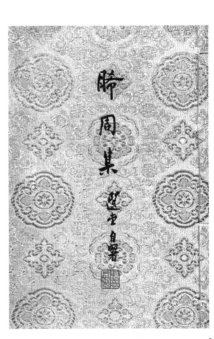

圖 7　白謙慎為張充和摹刻「充和」（1989）　　　圖 8　饒宗頤先生《睎周集》（1971）

充和送我進耶魯

請到耶魯大學研究生院訪學一年，其間所填127首詞，張先生用小楷鈔錄，饒先生印成了精美的集子（圖9）。

收到《睇周集》後，我打電話給她，表示感謝，順便也提到自己準備轉行。羅格斯大學有一個很好的圖書館學院，我打算去學圖書館學，先找個能養家糊口的工作，以後再圖發展。當我把自己的計劃告訴張先生後，電話那頭，她稍稍停頓了一下，似乎在思考什麼，然後說：「你想不想到耶魯大學來讀藝術史系，你若願意，我會鄭重推薦。」近三十年過去了，可她說到「鄭重推薦」那四個字時稍稍放慢的語速和加重的口氣，依然在耳。聽得出來，她在鼓勵我做出決定，只要我表示同意，她將會盡最大努力去促成此事。

改變我命運的機緣，竟來得如此突然！

我怎麼可能會不接受張先生的建議呢？！我在羅格斯大學留學期間，也曾是大學老師的妻子為了支持我讀書，挑起了家庭經濟的重擔，在羅格斯大學藝術史系的一個著名教授家裏打工。通過她與教授夫婦的接觸，我對西方綜合性大學所設的藝術史系已有所了解。再加上

圖9 《睇周集》中張充和小楷

耶魯大學是世界名校，素以人文學科著稱，如能有機會去耶魯大學攻讀藝術史的博士學位，豈不是三生有幸！

我有寫日記的習慣，每日所記，通常極為簡略。1989 年 10 月 13 日的日記如是記載：「收到張充和女士寄來的《晞周集》，和她通了電話。她說她鄭重地向 Barnhart 推薦我去耶魯大學。」Barnhart 即在耶魯大學教中國藝術史的班宗華教授，著名的中國繪畫史學者。

申請美國各大學研究生院的時間通常在秋冬。因為那時並無網上申請，要在 Peterson's Annul Guide to Graduate Study（《皮特森年度研究生申請指南》）查到專業方向、申請截止期、地址等信息，然後寫信索要申請表，填表格寄出。此外，還要由已畢業的學校和在讀的學校校方寄出正式的成績單，有關教授寄出推薦信，申請程序才算完成。10 月 23 日，我給耶魯大學研究生院發信索取申請表格。同時給張充和先生發出我的簡歷，希望她對我的學術背景有更多的了解。在此之前，我曾告訴她我畢業於北京大學，和她是校友。

三天後，亦即 10 月 26 日，我在日記中寫道：「晚上張充和女士兩次打電話來，很關心推薦我去耶魯的事。」張先生那天在電話裏具體說了些什麼，已經記不起來了。但從這前後幾天日記的簡略記載中，可以看出，她已經開始了推薦的準備工作。因為美國的博士生遴選，除了要申請人準備相關的文字資料和提交書面申請外，有時主事教授還會要求申請人到校面談，進一步了解申請人的學術背景和研究旨趣。張先生希望我在她正式向班宗華教授推薦之前，已經開始了各項準備工作。

其實，我這邊的準備工作正在緊鑼密鼓地進行。和張先

生通電話的次日，我便打電話給西東大學東亞系的語言學教授王方宇先生，請他為我寫推薦信。王先生是書法家，曾訪問北大，我在北京大學任教的時候，就已和他通過信。到美留學後，我發現王先生家和我的學校同在一州。新澤西州是美國最小的州之一，從學校開車到王先生家大約四十分鐘，所以，我曾數度造訪請教。後來我才知道，書法是他的愛好，他的研究領域是清初畫家八大山人，他也是全世界最重要的八大山人書畫收藏家。此時，王先生正在和班宗華教授合作策劃「荷園主人：八大山人的生平與藝術」展覽。世界就這麼小，巧事都被我撞上了！當我請王先生寫推薦信時，他慨然允諾。我在政治學系的導師威爾遜教授（Richard Wilson）和東亞系的涂經詒教授也都同意做我的推薦人。

我出國時，從未想過轉行學藝術史，所以，在國內曾經發表的一些書法論文和評論，都沒有帶到美國來。羅格斯大學東亞圖書館的規模不大，沒有發表我的文章的期刊。正巧我的好友商偉兄在哈佛大學東亞系攻讀博士學位（現為哥倫比亞大學東亞系講座教授），我請他在哈佛燕京圖書館複印了我的文章，作為申請的輔助材料。

根據我的日記，10 月 30 日我同時給普林斯頓大學、密歇根大學、斯坦福大學、加州大學伯克利分校藝術史系發信，索取申請表。既然張先生已經決定推薦我去耶魯讀書，為什麼我還準備申請其他學校呢？說實在的，心裏沒底。在網絡不發達的年代，資訊流通遠不及今天這樣便捷。張先生在 40 年代已有文名，1949 年出國後，雖然曾回國幾次，但國內對她有所了解的，多在崑曲界和文學界，書法界對她是生疏的。在採訪

102

她之前，我見過她的字，深為歆慕。從李培德教授處，也得知她的丈夫是耶魯的教授，姐夫是沈從文。探訪之後，對她的家世、師承、履歷有所了解，但也僅此而已。今天各種關於張家的書籍和網絡流傳的諸如張家四姐妹、周有光、卞之琳之類的故事，我一概不知。說白了，我對張先生的了解其實是十分有限的。她在耶魯大學藝術學院教過二十五年書法，和班宗華教授自然很熟，也一定會向班教授力薦。可是，美國大學教授頗講公事公辦，誰知道還會不會有其他具有競爭力的申請者呢？誰知道耶魯大學藝術史系的入學委員會將怎樣看待我這個從沒上過藝術史課，只不過寫過幾篇和書法相關的文章的業餘愛好者呢？我當時的想法是，既然已經動了申請藝術史系的念頭，何不多申請幾個學校呢？如果耶魯不成，或許還能僥倖被其他學校錄取呢。1985 年我申請美國的政治學系時，投信十餘所大學，最後只有四所大學錄取我，給學費獎學金的僅羅格斯大學。申請的學校多，概率自然會高些。況且，申請材料一旦準備完畢，分寄幾所學校的申請材料大同小異，不費什麼事，大不了每個學校付幾十美元的申請費罷了。至於羅格斯大學的圖書館系，因為不給獎學金，申請截止期比較晚，如果申請所有的藝術史系都碰壁後，那將是我的最後選擇。我是同一所學校政治學系的博士生，被圖書館系錄取，毫無問題。

11 月 1 日，張先生來電告知，那天她和班宗華教授見面了。她對班先生說，你的學生都是研究繪畫的，我向你推薦一個研究書法的。班先生是方聞教授的學生，在普林斯頓大學攻讀博士學位時，就對書法產生了濃厚的興趣，他的第一篇學術論文，就是討論（傳）衛夫人的《筆陣圖》。所以，當張先生

向他推薦我時，他對我的背景甚感興趣。

　　當時已是藝術史系三年級學生的李慧漱同學（現為加州大學洛杉磯分校藝術史系教授）後來向我講述了張先生去見班教授的細節：那天，張先生打電話到藝術史系，說要見班宗華。這一年，班教授正任系主任，天天上班。接電話的是系裏的祕書 Barbara，一個和藹的白人老太太。她說，班教授忙，有什麼事先留言。見有人「擋駕」，張先生沒多解釋，開着車直奔藝術史系，自己敲門找「Dick」（班教授的小名）去了。我查了一下當年的日曆，那天是星期三。張先生退休後每個星期三下午都會到耶魯大學美術館的亞洲部整理館藏中國書畫，美術館和藝術史系的建築連在一起（圖 10），她知道在哪能找到班教授。

　　張先生和班教授面談的兩天後（11 月 3 日下午），我和班

圖 10　耶魯大學美術館（左側）和藝術史系（右側）

教授通了電話，建立了初步聯繫。11 月 13 日，我收到了王方宇先生的來信，說他已經向班教授口頭推薦了我，並對我的申請前景表示樂觀。11 月 14 日下午，我和班教授再次通電話，約好 11 月底或 12 月初見面。

　　11 月 30 日下午，我在班教授的辦公室與他會面。不像許多教授通常穿着西裝上班，他那天穿着一件套頭衫，看起來很隨意，讓我感覺不那麼緊張（圖 11）。他對我的情況已有所了解，簡略地問了一些情況後，便明確表示，他希望我到耶魯來學習，不必再申請其他學校，他將為我爭取全額獎學金。不過，他補充了一句，最後能否被錄取，還要經過研究生入學委員會集體討論。那天晚上，我在張先生家裏用餐，慧漱也在。她們都認為，雖然最後的結果還要等兩三個月，但成功的幾率已經很大。第二天，我便寄出了申請表格和材料。我的幾位推

圖 11　1992 年白謙慎和導師班宗華先生（中）、馬麟（右）

薦人（包括張先生），也陸續寄出了推薦信。

1990 年 1 月，由徐燕生、于牧洋和我合作策劃、中國滄浪書社協辦的「中國當代書法篆刻展」在羅格斯大學藝術學院的畫廊開幕。張先生的老朋友、李方桂夫人徐櫻女士將參加開幕式，我給張先生寫了信，邀請她參加開幕式。張先生在回信中說她家裏有事，不克前來，但卻邀請我和妻子、兒子到耶魯一聚：

> 開春後盼闔府來我處一聚。現在天氣莫測，長路要當心。上次為了漢思要看「秦始皇」，在紐約博物館，除了兵馬俑外，其餘都是「不堪」。只三十八分鐘，花了「車費」一千多元，因半途車子壞了。以後種種花費，現在仍在修理中。幸而沒有出事傷人傷自己。祝雙吉。充和，一九九〇年一月廿三日。

大概此時她認為我被耶魯大學錄取已無懸念，我和家屬應該在放暑假前，到學校看看環境和宿舍，做好搬家的準備。

由於一個學生可以同時申請多所大學，美國的著名大學之間有一個約定，正式錄取通知書都在每年的 3 月 15 日寄出，申請者必須在 4 月 15 日前通知學校是否接受錄取。但實際上不少大學在 1 月下旬到 2 月中旬之間，就已經開始了篩選工作，並在錄取通知書發出前和一些申請者進行溝通。（我從 1997 年至 2015 年在波士頓大學藝術史系任教，長期擔任系研究生入學委員會委員，對這套程序相當熟悉。）1990 年 2 月 20 日晚，我和張先生通了電話，她說沒有什麼問題了。3 月 7 日下午，我收到班宗華教授一封很短的信，說耶魯已

經決定錄取我並有全額獎學金。3月19日我收到耶魯大學正式錄取通知書（3月15日發出，因17、18日是週末，4天才到）。

4月12日，我和家人如期赴約，前往張先生家一聚。是日天朗氣清，張先生興致勃勃地帶着我們在美麗的校園裏遊覽，參觀了校圖書館、善本圖書館和美術館。在談話中，張先生告訴我，她在耶魯教書二十五年，從未向耶魯推薦過一個人。80年代她到北京探親時，歐陽中石先生曾邀她到首都師範大學演講，事後有些學生寫信給她，想申請到耶魯來讀書，她都沒有答應。這是她第一次（現在想來很可能也是唯一一次）向耶魯推薦學生。真是言者無意，聞者有心，她這麼淡淡地一說，我心頭的壓力就增加了許多。於她而言，「鄭重推薦」已大功告成，她實踐了自己的諾言；可對我來說，被耶魯錄取，只是挑戰的開始。

數月後，亦即1990年9月2日，我們全家搬到了耶魯大學的所在地——康州新港。從1989年9月4日到張先生家探訪到全家搬到新港，正好一年。此後，我在這個城市住了整整五年。

進入耶魯大學以後，我一直沒有向同學和老師們透露張先生是我上耶魯的推薦人。因為那時我對藝術史領域依然十分生疏，對自己今後能走多遠，心裏也沒數。我擔心自己的學業表現不夠好，連累了張先生的名聲。即使在我從耶魯大學畢業後好多年，我也不曾對外人談起此事。

1995年，我得到了西密歇根大學藝術系的教職。7月下旬，我要搬家了，張先生打電話給我，說小白你過來，有個事。我到她家後，見桌上放着四大冊《草字編》，第一冊的扉

頁上用毛筆寫了題詞（圖12）：

> 謙慎來耶魯求精進，因得以聚。疑義相與析者共五年，樂益良多。今成博士學位，更有喬遷之喜，謹以此奉賀，兼以贈別，並祝：世途寬坦，福壽無涯。
>
> 一九九五年七月二十日
>
> 充和於美東新港之半舫

原來細心的她在一個月前就託人從香港買了這套書，作為贈別禮物。

張先生的題詞，需要解釋一下。我到耶魯後，班宗華教授帶領研究生籌備了「玉齋珍藏明清書畫精選」展覽（展覽於1994年在耶魯大學美術館舉行），書畫作品上的題跋和印章分別由同學們著錄，凡是遇到難認的草書和印章時，由我來解決。當我不能確定的時候，就去請教張先生。這就是張先生在題詞中引陶詩「疑義相與析」的涵義。

題詞的署名下，鈐的正是那方我為她摹刻的名章。

2006年，我的英文著作《傅山的世界》中譯簡體字版由三聯書店出版，得到了祖國的讀者們的肯定，多次重印。我去看望張先生時，告之這一情況，她很高興，豎起大拇指，說了聲「好」！當我感謝她當年推薦我上耶魯，給了我一個研究自己所喜愛的藝術的機會時，她回答得很妙：「你不用謝謝我，是耶魯應該謝謝我。如果我不推薦你到耶魯來讀書，哈佛或是普林斯頓就要把你搶走了！」其實，如果沒有她鼓勵我申請耶魯並大力推薦，在1990年我是不可能被上面提到的幾所大學錄取的。我曾託商偉兄詢問過當時在哈佛任教的巫鴻先生，巫先生

圖 12　張充和贈白謙慎《草字編》題詞（1995）

說他並不指導研究書法的學生。在加州大學伯克利分校的高居翰先生，不但對書法沒有什麼興趣，而且並不認同書畫有着密切關係的傳統觀點。他的學生文以誠教授在斯坦福教書，似乎也從未認真關注過書法。密歇根大學的艾瑞慈教授興趣雖然廣泛，但如果有研究繪畫和研究書法的人同時報考他的研究生，他應該會優先選擇做繪畫的。普林斯頓大學的方聞教授很重視書法，但那時他正在積極發展與國內博物館的關係，1990 年，他招了一位上海博物館的年輕人為學生。也就是說，在 1990年，耶魯是唯一對我的背景感興趣，同時也是最適合我去學習的地方。天時、地利、人和匯聚於此，其中的關鍵人物，便是張充和先生。她於我，有再造之恩（圖 13）。

圖 13　張充和與白謙慎（2012）

2010 年下半年的一天，我開車去新港看望張先生。那天她的兒子以元也在。傍晚時，張先生、以元、吳禮劉、我四人到附近的一家中國餐館吃飯。小吳和我坐在桌子的一邊，對面坐着張先生和以元。以元是飛機駕駛員，住在母親的附近，常去照顧。我和他聊天時，把當年他母親推薦我上耶魯的事簡略地說了一遍。說完後，我對坐在斜對面的張先生說：「充和（這是我們在美國對她的稱呼），我告訴以元：『你母親只見過我兩面，就推薦我上耶魯了。』」

她笑了，不緊不慢地說：「好像我的眼力還不錯。」

2017 年 5 月

附記

我在 1995 年找到西密歇根大學教職時，並未獲得耶魯大學的博士學位，獲得博士學位在 1996 年。

<div style="text-align: right">汪世清先生</div>

小記：我在為《書法報》寫的一篇文章中，談到了應酬活動對學術和藝術的影響。在中國，有名氣的老人在應酬方面是辛苦的，但他們也是幸運的。尊老的文化觀和種種社會機制為他們提供了一種保障，使他們可以不必承受因後起之秀在專業方面的挑戰而帶來的壓力。許多後生固然可畏，但文化名人們並無被淘汰之虞。在有這種社會保障的情況下，我們的前輩在晚年是否還繼續努力、銳意創新，就完全看他們是否有堅定的著述意志了。我在談應酬的文章裏引了顧炎武和傅山的例子。清初大儒閻若璩曾說，有顧炎武和傅山這些前輩，激勵着後生小子發憤努力。這裏向讀者們介紹的汪世清先生，就是一位能令我們這些晚輩肅然起敬、發憤努力的老人。

從 1992 年開始，我每次去北京，總要去拜訪汪世清先生（圖1）。和汪世清先生認識是在 1991 年。那年春天他和故宮的劉九庵先生一起到耶魯大學參加八大山人國際學術討論會，我作為耶魯大學的研究生參加了接待工作。兩位老先生的學問和人品都給我留下了很深的印象。劉先生在兩年前仙逝。汪先生雖也已八十五歲了，但身體很好。1999

圖 1　汪世清先生

年，他應佛利爾美術館邀請來美整理王方宇先生生前收集的八大山人資料，曾和夫人一起到波士頓鄙舍小住數日，得以時時請教（圖 2）。和先生一起散步，年紀比我大近一倍的八旬老人居然走得比我還快。汪先生的身體如此好，我想和他開朗、專注、淡泊的性格有關。對他來說，做學問已到達一種境界。汪先生 1935 年從家鄉安徽歙縣以優異成績考取北京大學哲學系。抗戰爆發後，北大西遷，汪先生護送老師、著名畫家汪采白先生回安徽，居皖十年，協助汪采白先生在家鄉辦學。抗戰勝利後，汪先生回北京，在北京師範大學完成學業。汪先生是物理學史的專家，退休前為教育部高等教育研究院研究員，兼任《物理》雜誌編委。像他那一輩人，所學雖為自然科學，但因受過舊式教育，舊學功底都很好。汪先生年輕時經汪采白先生引薦，得以請益於汪家的世交、鄉賢黃賓虹先生，在黃先生的影響下，開始研究 17 世紀的黃山畫派。自 1958 年受故鄉的委託編輯漸江資料集後，

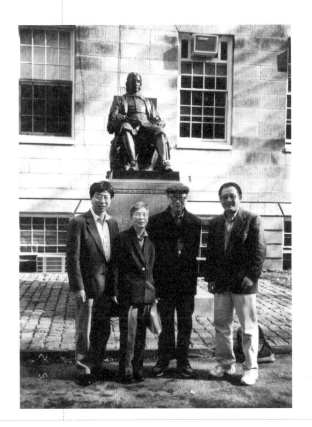

圖 2　汪世清先生夫婦訪問哈佛大學（左邊為嚴佐之，
　　　右邊為白謙慎）（1999）

四十多年來，汪先生一旦有空便到北京圖書館讀善本書，離休後更是如此。如果你在每星期工作日的上午到北京圖書館善本書部，你常能在那裏見到汪世清先生。一個八旬老人尚孜孜如此，實在令晚輩感動、振奮。

我和汪先生見面的地點，總是圖書館，不是北圖善本書室，就是科學院或北大圖書館的善本室。前些年，在北圖看善本書需要局級單位證明。汪先生的單位是個局級機構，他總是先為我開張介紹信，我們在北圖碰頭，然後一起進善本書室讀書。中午，便在附近一家快餐店吃個便飯，一般是喝粥吃餅，每份十元。下午接着看書。有時我們到科學院圖書館看書。中國科學院雖說現在是一個自然科學的研究機構，但該院圖書館藏有許多明清善本書，其中有不少是已故著名史學家鄧之誠先生的舊藏。我們常能讀到有鄧先生批註的一些善本書。從這些書上的批註中，我們也能窺見前輩讀書之用功。

汪先生讀書時喜歡鈔書。善本書室內只能用鉛筆作筆記，汪先生通常用鉛筆在筆記本上鈔下所需的資料，然後回家用毛筆再把收集的資料膳鈔一遍。某一方面的資料積累多了，他就分類裝訂（圖3、圖4）。汪先生常把自己收集到的資料，慷慨地提供給同行和晚輩使

114

圖3　汪世清先生鈔錄的明清畫家史料裝訂後的封面

用。就我所知，他提供的關於漸江、程邃、龔賢的資料，曾幫助一些年輕學者完成了他們的碩士和博士論文。

汪先生有驚人的記憶力，有時我向他請教清初一些並不十分出名的文人，汪先生都能把他們的身世、主要著作、交遊一一道來。1999年冬天，我在紐約大都會博物館參加《溪岸圖》研討會時見到汪先生，我向他請教明末清初的文人徐世溥的生卒年。他問：「你指的是江西的徐巨源嗎？」我說是。

圖 4　江世清先生鈔錄的明清畫家史料

他想了想後說，大概生於萬曆中晚期，卒於順治年間。他回北京後給我來了一封信，考證了徐世溥的生卒年，結果和他原來告訴我的年份相差不到十年。近十年來，汪先生和我通過幾十次信，我差不多在每一封信中都對他提出一些明清藝術史中的問題，而他回答我問題的每一封信都可以說是一篇或數篇學術短文。

汪先生對明清藝術史研究的貢獻很大，他對清初四僧和龔賢等書畫家的研究，常有重要突破。很多明清藝術史中的難題，若不是有汪先生的研究，我們很可能至今尚在重重疑霧中。但汪先生從不喜歡張揚，對名利的事，他看得很淡。1992年董其昌世紀展及國際學術研討會在美國堪薩斯城的納爾遜博物館舉行，中國派出龐大的代表團。謝稚柳先生、徐邦達先生、楊仁愷先生都來了。這幾位老先生名氣大，所到之處，總有人前呼後擁，「追星族」中，景仰者有之、問學者有之、借此攀附名人者有之，沸沸揚揚，好不熱鬧。汪先生也來了，他學問雖好，但名氣不如那些名家大，身邊自然就少了那些喜歡湊熱鬧的人了。但汪先生卻安然若素，除了跟一些前去請教的年輕人交談和必要的寒暄外，自己仔細地看展覽、聽演講（汪先生懂英語），耳目前的喧鬧對他毫無影響。在接觸美國、日本、歐洲的學者時，他也總是那樣不卑不亢，自在從容，顯示了一位中國儒者的尊嚴。我想，也只有那些有充分自信的人，才能在這種場合表現出寵辱不驚的風度。

正因為汪先生對拋頭露面的事情興趣不大，所以他就能免去許多不必要的應酬，得以專心學問。除了指導許多前去請教的晚輩外，汪先生至今每年總有幾篇甚至十數篇很紮實和有分

量的學術論文（短者數百字、長者數萬字）問世。

多年來，汪先生一直熱心地為同道和晚輩們提供種種學術上的幫助，而又從不求回報。我從未見過，也從未聽說他主動向別人提出過什麼要求（邀請汪先生到波士頓小住，是我主動提出的，一是略表對他的敬意，二是借這樣的機會向汪先生請教）。他對晚輩的唯一期待，是希望他們能做好學問。所以，我每次去北京，總是帶給他我新發表的文章。而我也抱着這樣的希望，爭取在近幾年內能領到一筆研究基金，使自己能從教學中脫身，在北京租個房間，在汪先生的指導下讀半年書。這個計劃若能實現的話，那又該是一件多麼幸運的事。

附記

汪先生的論文主要發表在香港《大公報》文藝副刊、《文物》、《新美術》、《故宮博物院院刊》、《故宮文物月刊》、《香港中文大學中國文化研究所學報》等報刊上。

此文原載於 2001 年 5 月 14 日《書法報》。文中關於汪先生在北京的求學過程，有些地方不夠準確。這在本書所收《汪世清先生帶我去讀書》一文中做了修正，此處未做更動。

每年暑假到國家圖書館看書，都會想起汪世清先生。20世紀90年代初，第一次到北京圖書館（1998年更名為國圖）看善本書，就是汪先生帶我去的。那時看書和今天頗有些不同：古籍善本的縮微膠捲不如現在多，我需要看的清初文集大多需要從書庫裏提出來；看善本書要收費，收費多少和時代的先後及版本的珍稀程度有關；讀者需出具廳局級機構的介紹信。我需要讀的書都不是特別的稀有，所收費用不高，我一天要讀的書，大概花十幾至二十幾元就夠了。只是那時我是耶魯大學的研究生，學校無法出具廳局級機構的證明，所以，每次都是請中央教育研究所的汪先生在他的單位為我開好介紹信。

汪先生是徽州歙縣人，幼年失怙，家貧，靠恩師、著名畫家汪采白先生的幫助，完成初中、高中學業。高中畢業後，同時考上北京大學和北京師範大學，因考慮到經濟情況，選擇北師大。次年，又入北大哲學系。1949年後，長期在教育部的研究機構工作，專業是物理學史。年輕時，受鄉賢黃賓虹先生的影響，關心鄉邦文獻，收集明末清初徽州籍畫家的資料，加以研究，逐漸地擴大到同一時期其他地區的畫家。數十年來，汪先生有空便到北京各大圖書館的善本書室讀書，離休後，可以自由支配的時間多了，更是經常到圖書館查資料。

我和汪先生通常約好在北圖門口見面，辦好閱覽手續後，他看他的書，我看我的書。我遇到什麼問題，可以當場向汪先生請教。那時，我看的書都和傅山研究有關，汪先生關心的藝術家多，收集資料的範圍就很廣泛。閱讀中，如見到有價值的資料，他便用鉛筆在小筆記本上鈔下，回家後再用毛筆分類謄鈔。日積月累，由汪先生輯錄的資料集，本身就成了新的「善

本書」。在廣泛收集文獻資料的基礎上，汪先生發表了許多論文，解決了不少明清藝術史上懸而未決的問題。比如說，南昌青雲譜曾被認為是清初畫家八大山人的隱居之地，道士朱道朗也被誤作八大山人，1959 年，政府還專門出資在青雲譜建立了八大山人紀念館。但是，汪先生在 80 年代連續發表了一系列論文，考證八大山人的身世和他在清初的行蹤，以大量的文獻證明，八大山人不是朱道朗，青雲譜也不是八大山人的隱居之地，澄清了一個很重要的史實。

汪先生對明清藝術史的貢獻，不僅在於他的個案研究解決了一系列的藝術史問題，更在於他極大地提高了書畫史領域的文獻學標準。以往書畫史的研究偏重於藝術品的鑒定和賞析，使用的文獻多為書畫著錄、書論、畫論以及書畫上的題跋，在涉及藝術家時，通常也只會查閱一般史書中的傳記和藝術家本人的文集。總的來說，採用的文獻十分有限。但這一情況在汪先生的研究出現之後發生了根本性的改變。汪先生使用的文獻包括各類史書、文集、筆記、手稿、金石書畫題跋、方志、族譜和家譜、書畫著錄、圖錄、印譜、檔案等等，涉及面極廣。在汪先生的影響下，我在研究傅山時，也盡了最大的努力來收集所有相關的資料。

和汪先生一起去看書，通常都在暑假。不是暑假的時候，我便通過書信來向汪先生請教，汪先生總是有求必應，有問必答。1992 年下半年，我在研究中發現傅山在清初曾經得到一個名叫魏一鰲的官員的很多幫助。1993 年 1 月 18 日，我去信向汪先生請教。2 月下旬，汪先生在北圖查到了魏一鰲《雪亭詩文稿》的鈔本，從中鈔錄了一些重要的資料寄給我，使我

能夠在較短的時間內完成長篇論文《傅山與魏一鰲》的初稿（圖1）。從1993年至2000年，汪先生寫給我的信共有二十餘通，短則一頁，長則可達四至六頁，信寫在四百字一頁的稿紙上，字跡工整清晰。這些信大多是回答我提出的問題。如2000年9月19日給我的信長達六頁，其中三頁是回答我關於清初幾個文人的生卒年問題，另外三頁則是汪先生在北圖善本閱覽室為我鈔錄的晚明文人顧起元《嬾真草堂集》（萬曆年間刻本）中的《白下遊草序》和《金陵詩草序》。這些資料大都在拙著《傅山的世界》中引用了。汪師母沈家英女士在一篇回憶文章中說，汪先生每天早晨起來便是寫信，回答人們的問題。其中部分信件已經由《安徽日報》的鮑義來先生整理編成《汪世清書簡》（共969通信札，67萬字，內部發行），很多信件幾乎就是篇幅不一的論文，有很高的學術價值。而收進此書的只是汪先生一生中所寫的帶有學術性的信札的一部分。汪先生多年和旅美八大山人專家王方宇先生通信，討論八大山人研究問題，但王先生去世後，他的家人居然沒有找到汪先生的信。汪先生也多年和居住在澳門的學術前輩汪宗衍先生通信，這些信件也不知所蹤。汪先生生前不知花了多少時間、精力甚至錢財來幫助別人。以上面提到的他在2000年9月19日寫給我的信為例，為了回答我的問題，他需要到圖書館去查書鈔書，然後寫出他對問題的分析，鈔寫原文，僅寫此一信，起碼就得花他一個上午的時間。可以說，他寄出的每一封討論學術的信，都蘊含着很多的勞動。1993年寄到美國的普通航空信郵資是二元，厚些的信，還會貴些。隨着郵資的調整，2000年11月的那封信，郵資為五元四角（圖2）。雖說汪先生是教授級研究

120

雲盧感舊集

谦慎先生：

　　顷接华翰，商恿一足。

　　《雪亭先生年谱》迄未知下落，殊感遗憾。在北京图书馆善本库却有魏一鳌诗文稿本，书名《雪亭文稿、诗稿》共订三册，《雪亭文稿》为上、中两册，《雪亭诗稿》为下册。另纸两页抄出文稿一篇和诗稿四题五首，又一纸抄去附出中册的《魏海翁传略》，是他好友王馀佑（字申之，又字介祺，别號五公山人）所撰，可惜残缺不全，于其後半生已失记载。然不无参考价值，故亦附上。另有魏奇虞为其父所撰《新安魏公墓志铭》，不知已在珠（瑞）案中见到否？据已知资料，魏氏世系略如下表：

　　魏得书（始由滨州迁保定）——魏宣（得书長子）——魏洪（宣次子）——魏明（洪次子）——魏陛（明長子，迁新安，即今河北安新县）——魏朝宫（陛三子）——魏梁栋（朝宫次子）——魏一鳌（梁栋次子）——魏之琳　之瓒

　　据文稿，魏一鳌至康熙辛未（1691）尚在世，甲子、乙丑间在保定可以肯定，但有否据待傅山，未见资料中讹误有据，再行奉告。顺颂研祺！　　　　　汪世清 1993.2.27.

图1　江世清先生致白谦慎信札（1993）

員，工資不低，但向他求助的人太多，加在一起，當是不小的開銷。而汪先生所做的這一切都是無償的。他是一個純粹的學者，在學術的探求中，享受着無窮的快樂。對他而言，晚輩學子在他的幫助下取得進步，就是對他最好的回報了。1994年，汪先生收到我的論文《傅山與魏一鰲》的初稿後，來信予以充分肯定，我在倍受鼓舞的同時，也感受到了先生由衷的欣慰。

2001年6月到北京，照例和汪先生通電話，請他為我開介紹信，並約好見面的時間。那天早晨在國家圖書館見面時，發現汪先生比一年前消瘦，而且汪師母也陪着先生來了。這可是頭一遭，不同尋常。圖書館還沒開門，我們在館外等候，汪師母把我拉到一邊，偷偷地指着汪先生，又指指喉部，輕輕地說了個「癌」字。我聞後大吃一驚，汪先生的身體一向都是很好的啊！圖書館開門後，汪先生帶我去辦完手續後，便離去了，沒有留下看書。原來他化療後，身體虛弱，汪師母不放心，才陪他一起來為我送介紹信。幾天後我去看望汪先生，問他身體如何，他淡淡地回答「沒事」，就和我談起了學術上的事。此

圖2　汪世清先生2000年寫信給白謙慎的信封

後，汪先生在中醫的調理下，身體恢復得很好，我們以為他完全康復了。

2002 年 6 月，我到北京參加米芾《研山銘》座談會，逗留時間很短，但還是抽空去看望汪先生。以往和先生見面，他若有新發表的文章，常會送我抽樣本，這次也不例外。談話間，先生拿出一篇文章，說是新發表的，送我一份作紀念。我接過一看，是先生在中國物理學會主辦的學術月刊《物理》2002 年第 5 期上發表的論文，題為《談普朗克質量》（圖 3、圖 4）。先生知道我不研究物理，大概覺得我是少數幾個對他的身世感興趣又曾撰文向社會介紹他的晚輩，送我一本物理論文，也多少可以讓我了解一下他學術生活中的另一個側面。我翻了一下文章，從中見到如下信息：文章是在 2001 年 8 月投稿的，審

圖 3　學術刊物《物理》2002 年的封面　　　圖 4　汪世清先生的物理學史論文

核通過後作者做了修改，並在 2001 年 12 月寄回《物理》雜誌編輯部。文章共徵引學術著作五種，全是英文出版物，其中最新的研究成果發表於 1999 年。這些信息說明，先生一直關注着自己本行最新的研究成果。先生生於 1916 年，投稿那年八十五週歲。

自 2001 年以後，我就再沒有和汪先生通過信。因為，為傅山研究所做的資料收集工作基本結束，我已進入了寫作的階段。同時，從美國打長途電話到國內的費用降低了許多，我如有問題，就打電話給汪先生，隔洋聆聽他的教誨。記得大約在 2002 年 12 月底或 2003 年 1 月底，我打電話給汪先生拜年，同時告訴他，我和一位老朋友準備研究一部清初的書信集，

圖 5　汪世清先生書畫史論文集（2006）　　圖 6　汪世清先生編著《石濤詩錄》（2006）

2003 年的暑假，我要陪張充和女士回國在北京和蘇州辦書畫展覽，到北京時，我要去向他請教書信集的研究。汪先生聽後很高興，說他熟悉這部書信集，裏面有很多寫信人和收信人是徽州人，他的鄉賢。汪先生認識張充和女士，汪師母又曾是張充和的姐夫周有光先生的同事，展覽開幕時，他們會去參觀。可誰也沒有想到，這竟是我們最後一次談話。不久，「非典」開始肆虐，張充和詩書畫展的計劃被迫取消。也就在這時，汪先生癌症復發，住院不久便於 5 月 3 日去世。臨終前，他還為不能完成已經答應為台灣石頭出版社撰寫的《梅庚年譜》而感到遺憾。

汪先生辭世整整十年了。近年來，在各方面的努力下，汪先生的書畫史論文集（圖5）、書信集、《石濤詩錄》（圖6）、《藝苑疑年叢談》（增訂版）、《明清黃山學人詩選》（圖7）等先後問世。《汪世清全集》（包括他的物理學史論文、徽學研究論文和一些雜著、

圖7　江世清先生輯註《明清黃山學人詩選》（2009）

詩詞等）和《汪世清輯明清書畫史料集》也在編輯之中。這些都差可告慰汪先生在天之靈。如今，到國家圖書館去讀善本古籍，不再需要介紹信，讀者只要帶着身份證件辦理借閱證就可以看書。越來越多的古籍被拍成了縮微膠捲或掃描，借閱方便，也無需支付費用。這些都是可喜的進步。可是，在我身邊卻少了一位可以經常請教的前輩，在我們的學術界，他的那種純粹、專注、誠懇和慷慨則更顯得稀缺。

<div align="right">2013 年 4 月 25 日於波士頓</div>

附記

此文原載於 2013 年 5 月 3 日《南方都市報》，此處有增補。汪世清先生致王方宇的數十通信札，仍由王先生的兒子王少方保存，2013 年夏，我在王少方的家中拍攝了這批信札並寄給了鮑義來先生，供他整理出版。

萊溪居主人的情懷——記翁萬戈先生

　　萊溪居坐落在美國新罕布什爾州風景如畫的山中，因所在小鎮名萊姆，屋前有小溪流過，主人翁萬戈先生便以「萊溪」顏其居。1991 年秋，我在耶魯大學讀書時，為了籌辦在西方的第一個中國篆刻展，開車到萊溪居向翁先生借其所藏翁同龢自用印。那滿山燦爛的紅葉和主人爽朗的笑聲，給我留下了美好而深刻的印象（圖 1）。從那以後，我曾多次陪師友和帶研究生到萊溪居，觀賞常熟翁氏的書畫收藏（圖 2）。在研究中國文化遇到問題時，我也常向翁先生請教。每次聆聽翁先生對社會、文化、人生的見解時，讓我感歎的不僅是他的淵博學識，更是一位前輩既深且廣的文化情懷。

　　翁萬戈先生出身常熟名門望族，高祖翁同龢為晚清名宦、兩代帝師，也是晚清重要的書法家。翁萬戈先生四歲時，隨兄長入私塾讀書，誦記經史，學作詩文，至今能成段地背誦多種儒道經典和詩文名篇。十三歲入新式中學讀書。雖說從少年時

• 127

圖 1　1991 年秋白謙慎初次拜訪翁萬戈先生時合影

代起，翁先生就酷愛文學藝術，但在 30 年代日本對中國的威脅日甚一日和抗日救國的大前提下，翁先生走上了科學救國的道路，於 1936 年考入上海交通大學電機工程系。次年，抗日戰爭爆發，上海很快淪陷。為了能完成學業，翁先生於 1938 年 8 月赴美，在以工程著稱的普渡大學留學，並獲該校工程學學士和碩士學位。從 20 世紀 40 年代初起，翁先生開始了向西方介紹中國文化的工作。數十年來，翁先生參與拍攝和獨立製作了數十部教育片和記錄片，向西方介紹中國悠久的歷史和燦爛的文化，其中《中國佛教》一片（1972）曾在 1973 年亞特蘭大國際電影節獲金獎。此外，翁先生還曾任美國中國電影公司總裁。

20 世紀 80 年代初，曾對中美文化起過積極推進作用的華美協進社（China Institute in America）遇到瀕臨關閉的危機。關心中美文化交流事業的人士為此都十分焦慮，亟望此時已遷

圖 2　白謙慎 2004 年帶研究生觀摩翁萬戈先生收藏

居新罕布什爾州萊姆鎮山中閉戶著書、德高望重的翁萬戈先生能出山，為華美協進社重振旗鼓。翁先生出任華美協進社主席後，作了一個重要的決策。在翁先生接任之前，受二戰後冷戰格局和思維的影響，華美協進社在政治上傾向台灣當局。翁先生上任後，力主發展和大陸的交流。翁先生對華美協進社的董事們說，中國文化的根在大陸，這是誰都改變不了的事實。講中國文化，不能迴避大陸。在翁先生的推薦邀請下，大陸著名學者傅熹年先生訪美並在華美協進社畫廊舉辦中國古建築展覽，翁先生本人還和王世襄先生聯手籌辦了中國竹雕展。翁先生任領導期間，華美協進社舉辦了一系列規模不大但很有特點的中國文化藝術展覽，如中國古代善本書展、宜興紫砂壺展等。而這些展覽的目錄，也成為了關於這些藝術的最重要的英文著作（圖3）。翁先生擔任領導四年半，華美協進社不但度過了財政危機，而且成功地轉入了新的發展方向。

翁先生在文學藝術上的成就是多方面的。除了上面提到的電影製作（包括解說詞的撰寫和攝製）外，翁先生在學生時代就創辦文學刊物，數十年來舊體新體詩盈篋，有《萊溪詩卓》行世（啟功先生為之題籤）。翁先生年輕時，還曾創作漫畫，在葉淺予先生等常投稿的刊物上發表。1958年，

圖3　華美協進社出版艾思仁撰《中國善本書》圖錄（1985）

謝稚柳、徐邦達、楊仁愷、楊伯達等先生訪問萊溪居，觀賞翁氏家藏書畫，翁先生仿先賢故實，作「萊溪雅集圖」記一時盛會。翁先生還是一位造詣很深的攝影家。而融合了東方園林之長的萊溪居，竟然也是根據翁先生親自繪製的建築設計圖建成（圖4）。

作為一位研究中國藝術史的學者，翁先生有多種中英文著作。其中包括《中國園林》、《中國書畫》、《陳洪綬博古牌研

圖4　翁萬戈先生為白謙慎畫秋景圖（2002）

究》、《中國的竹雕藝術》（與王世襄先生合作）等。他與北京
故宮博物院楊伯達先生合著的《故宮博物院》一書（1982 年），
是全面介紹北京故宮建築與收藏的最重要的英文著作，被西方
許多大學用作教材（圖 5）。1997 年 8 月由上海人民美術出版
社出版的《陳洪綬》，是翁先生的學術力作。全書共三卷（三
大冊），對陳洪綬的生平、繪畫、書法、詩文、陳氏書畫的鑒
定、藝術影響作了全面而又深入細緻的論述（圖 6）。著名的
陳洪綬專家黃湧泉先生稱讚翁先生「在研究陳洪綬的深度和廣
度上取得開拓性的成就，具有劃時代的意義」。此書在出版同
年獲中國圖書獎。鑒於翁先生在文學藝術上的造詣和對中西文
化交流作出的傑出貢獻，他的母校普渡大學於 1997 年授予他
榮譽博士學位。

圖 5　翁萬戈、楊伯達合著英文版《故宮博物院》　圖 6　翁萬戈先生撰《陳洪綬》（1997）

翁萬戈先生為在西方介紹中國文化奔走、奮鬥凡數十年，成就卓著，其原因除了他得天獨厚的條件、過人的才智和精力外，更重要的是他對祖國文化和祖國命運的深切關懷。他曾告訴我，他在整理高祖翁同龢的日記時，常常能感受到先人在遭逢內憂外患時的苦悶心情。他還告訴我，40年代他在紐約，華人租房也會受到一些白人的歧視。如今，他為祖國建設事業的巨大進步而歡欣鼓舞，言談時只要涉及這個話題，他總是興奮異常。今年7月28日，是翁先生的九十華誕。為了表示對這位六十餘年來為中美文化交流作出重要貢獻的前輩的敬意，波士頓美術館中國書畫部主任盛昊先生於今年3月在該館策劃了「常熟翁氏六代收藏及書畫展」，展出了常熟翁氏六代收藏和創作的書畫精品。在3月26日舉辦的開幕酒會上，高朋滿座，中華人民共和國駐紐約總領事館的領事和國內博物館界的人士也前來祝賀。酒會上，翁先生以英文即席發言。他在發言中說，人們都說他是收藏家，其實他只藏不收，因為他保存的是先人留下的藏品。對於這些藏品他盡了自己的責任，就是認真地研究、整理、出版它們。他在發言的最後說道，他能在有生之年，親眼看到中國走向繁榮昌盛，深感欣慰。發言中反映出的敏捷與智慧令在場的所有聽眾折服。

　　雖說我到美國求學比翁先生晚了近五十年，但是，作為生活在美國的中國人，我對翁先生的發言深有感觸。近年來，由於中國國際地位的大幅提高，在海外關心和宣傳中國文化的人越來越多了。可是，在20世紀的40年代，在冷戰時期的美國，情況卻大不一樣。那時的美國民眾對中國缺乏了解，政府對中國有敵意。可正是在那樣的環境中，翁先生率先以教育

電影的方式，竭盡全力向西方民眾介紹中國文化的精華和優秀的傳統，在國際社會樹立中國文化的正面形象，這篳路藍縷之功，怎能不令我輩稱頌。

7月下旬，波士頓美術館還將舉辦慶祝翁先生九十華誕的晚會。但我卻因要赴太原參加紀念傅山先生四百週年誕辰的學術活動，不能躬逢盛會為先生稱觴。因此，撰此小文向國內書法界的同道們介紹翁萬戈先生的生平和成就，並請高翔先生介紹部分翁氏書法收藏精品，以作慶賀。

小記四則

當我告訴翁先生，我因要參加紀念傅山先生四百週年誕辰的學術討論會而不能參加七月為他九十大壽舉辦的晚會，並為此深感遺憾時，翁先生風趣地說：「你當然應該參加紀念傅山先生的會議，九十歲不能和四百歲比。」言畢大笑。

1997年秋，我曾陪袁行霈先生（北京大學教授、中央文史館館長）造訪萊溪居，並小住一日。袁先生有散文《新罕布什爾道上》記述山中美麗的景色和觀賞翁氏收藏的愉悅。此文收入袁先生的散文集中，有興趣的讀者可以找來一讀。

2002年春我在哈佛大學擔任客座教授時，給研究生講授中國書畫史研究方法的課，並帶學生訪問萊溪居，參觀常熟翁氏的書畫收藏。當時隨我前往萊溪居的十一位學生中，有一位就是現任波士頓美術館中國部主任的盛昊先生。誰也沒想到，五年前的那次訪問，為日後的一個精彩展覽打下了基礎。翁先生

說，這是「緣分」。

　　翁先生現在依然每日著述不已。近日將完成研究美國著名中國藝術收藏家顧洛阜生平和收藏的著作，由上海人民美術出版社出版（圖7）。此後，翁先生將開始全力完成翁氏家藏書畫的研究著作。九旬老人用功如此，對晚輩不啻為極大的鞭策。

附記

　　本文原發表於《中國書法》2007年第7期，是為了祝賀翁萬戈先生九十大壽所作。2017年8月20日，我和妻子開車到萊姆鎮去看望已經一百歲的翁萬戈先生。翁先生請我們吃午飯，席間依舊談笑風生（圖8）。他寶刀不老，去年出了兩本書，目前還在寫兩本，令我們這些晚輩瞠乎其後。那次會面，翁先生還贈我他的百歲抒懷詩一首（圖9），詩云：

> 漠漠千秋志，忽忽百歲翁。
> 故友夢中見，新交何處生。
> 難憶今朝事，豈念舊時爭。
> 心靜悟天意，秋雨戀秋風。

<div align="right">

二〇一七・八・二十七日為九十九壽辰作

翁萬戈・萊溪居

</div>

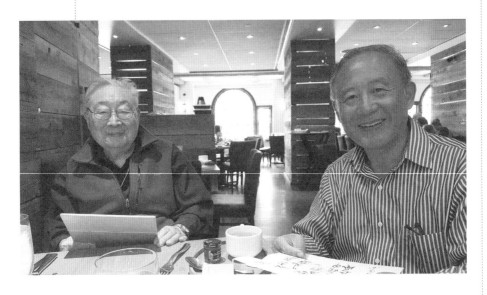

圖 8　2017 年白謙慎與百歲翁翁萬戈先生合影

圖 7　《美國顧洛阜藏中國歷代書畫
　　　名跡精選》（2009）

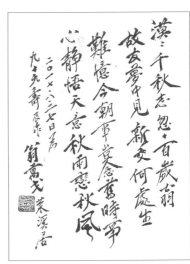

圖 9　翁萬戈先生百歲抒懷詩

小記：今年 5 月為曹寶麟兄的六十歲華誕。在過去的二十多年中，我曾多次和寶麟兄一起吃飯，卻不曾為其稱觴。想來慶生一事於他於我都頗為淡漠。不過，在人的一生中，六十自是不同一般。《禮·曲禮》云：「六十曰耆。」雖說寶麟兄體魄強健，心態年輕，但大概再過五到十年，老曹（我的北大同班同學都這樣稱呼他）就要被稱為曹老了。如今，祖國正逢盛世，寶麟兄的書學與書藝也聞名於書壇學林。於此際步入花甲之年，自應慶賀一番。特撰小文一篇追記二十多年前在北大與寶麟兄的交遊，以作遙賀。冀希寶麟兄讀來尚覺「耳順」。

1978 年 9 月 28 日，在經過了兩個多月焦慮的等待後，我收到了北京大學國際政治系的錄取通知書。由於那年剛剛恢復高考，一共招收了 77、78 級兩屆大學生。我們 78 級被錄取時，已過了正常的開學時間，我必須在一個星期內退掉上海戶

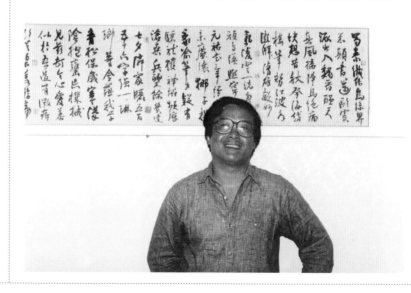

圖 1　曹寶麟（1989）

口，辦油糧關係，然後趕赴北京。10 月 2 日下午，我去向我的書法老師蕭鐵先生（常熟人）告別。蕭先生告訴我，寶麟被北大中文系錄取了，是漢語史方向的研究生，導師是王力先生。蕭先生說我到北大後可以去找寶麟。蕭先生還讓我到北大後，去拜訪他的表兄宗白華先生。

蕭先生說的寶麟，就是曹寶麟（圖 1）。蕭先生退休前在華東化工學院工作，寶麟是該院化工機械系的學生。因為都喜愛書法，寶麟和蕭先生過從甚密。我以前到蕭先生處請教書法時，先生向我提起過寶麟，說他寫米字，但當時寶麟在安徽山區的廣德縣工作，不常回上海，所以我從未見過他。

1978 年 10 月 7 日，我抵達北京。五天後（10 月 12 日星期四），報到的忙亂已經過去，我打聽到了中文系研究生住的宿舍，便去拜訪寶麟。那時，上大學的很少，讀研究生的更是少之又少，就連我們這些考上了大學的新生，也覺得研究生很神祕，對他們很尊重。所以我第一次見到寶麟時，稱他曹老師。後來熟了，我就叫他寶麟。

1978 年的 11 月 19 日下午，寶麟和我帶着蕭先生的介紹信一起去拜訪美學家宗白華先生（圖 2）。宗先生是安徽人，母親卻是常熟人，宗先生和蕭先生是表親。有一年宗先生回常熟

圖 2　白謙慎和宗白華先生（約 1983）

探訪母親的故鄉，蕭先生陪他，所以和他熟。那時，寶麟和我的自行車都還沒有運到北京，我們是步行到宗先生住的朗潤園的。去朗潤園要經過美麗的未名湖，邊走邊談很是愉快。宗先生在他的書房會見了我們。我還記得他的桌上放着一個佛像，牆上掛着一張傅青主的大條幅。正好文物出版社寄給宗先生的一批《蘭亭論辨》剛到不久，書中有宗先生的文章，宗先生就送了寶麟和我一人一本（圖3）。

和寶麟逐漸熟悉了以後，我常到他的宿舍去找他聊天。他住在研究生宿舍二十九號樓，我住在本科生宿舍三十七號樓。從我就餐的食堂到我的宿舍，要經過二十九號樓，所以，我常在午飯後去他那坐上幾分鐘或十幾分鐘，然後就離開，因為大家要睡午覺了。要是在晚飯後去拜訪，就會坐得時間長一些，看他寫字、刻圖章。寶麟住在宿舍二樓東頭向南的第二個房間（房號應是204），第一個房間裏住着林庚先生的研究生鍾元凱，裘錫圭先生的研究生盛多齡、胡平生等，我也因此認識他們和中文系其他一些研究生。我們本科

圖3　宗白華先生贈送的《蘭亭論辨》

生住的地方擠，六個人住一個小房間，寶麟偶爾也到我的宿舍來，所以我的同學也都認識他，他們都叫他老曹。寶麟還曾為我的一些同學寫過字，有的同學的家中至今掛着寶麟當年寫的字。我的班長劉庸安（現為中央編譯局研究員），近年還和寶麟通過信。

我在北大雖是國際政治系的學生，但受寶麟的影響，開始買文史方面的書籍。我現在手邊用的《說文解字》，就是寶麟在 1979 年 1 月 20 日代我買的。1979 年，上海人民美術出版社出版了謝稚柳先生的《鑒餘雜稿》，寶麟那時對書畫的考訂已有興趣，買了一本，我也買了一本。那個時代的編輯，一般說來文化水準都比較高，排字工的工作態度也認真，所以出的書通常錯字很少。但不知何故，謝老這本書中的錯別字卻多於當時出版的書籍，大概謝老本人忙，也沒認真校對。寶麟先看完了這本書，用鋼筆糾正了書中錯誤，又在我的那本上，一一標出了錯別字。這本書至今在我的書架上，每次重新閱讀，總能見到寶麟清俊的鋼筆字。最近十多年來，寶麟是中國書法界呼籲在書法作品中儘量減少和避免錯別字最有力者之一。他多次在全國中青年展評選和其他場合，呼籲人們重視書法作品中的錯別字問題。這固然和他出自漢語研究的職業敏感有關，但更重要的是，他提出的實際上是書法家如何加強文化修養的問題。從視覺的角度來說，寫錯個把字，當然不會給觀賞帶來太大的影響，除非這個錯字把义意弄得全然不通。但全國各種展覽中錯別字普遍增多的現象，反映出我們這個時代書法家文化素質的普遍下降。古代名書家有時也寫錯字，但多屬無意，和今天因文化素質低造成的錯誤不同。因此，呼籲重視錯別字問

題更深一層的含意在於，書法家應當加強文化修養。我們處在一個追求視覺效果的時代，在主持展覽和參加展覽的人中，不相信文化修養和書法有關係的人並不少。但反觀近二十年來的書壇現狀，那些成了名的書家，水準繼續提高或沒有下降的，多是那些學養比較好的。

1978 年底，寶麟的自行車和我的自行車先後托運到了北京。從此，我們就能夠比較方便地走出校園，或到城裏逛琉璃廠買書，或到美術館看展覽，或到北京的一些名勝去遊玩了。北大在北京的西郊，離圓明園和頤和園都很近。1979 年 6 月 8 日是個晴天，寶麟和我一起騎車去圓明園（步行約四十五分鐘）。那時的圓明園很荒涼，沒有什麼遊人，不像今天已有圍牆，成了一個需要買門票才能出入的「圓明園遺址公園」。那天，我們在廢墟中盤桓，發懷古之幽情。西洋樓廢墟前，有許多殘破的漢白玉。我們揀了一些。回家後我在上面用小楷寫了些字，尚覺不錯。一星期後，寶麟和我再次遊圓明園，這次同遊的還有寶麟同宿舍的小宋（忘其大名，也是王力先生的研究生）。那時，我有一個蘇聯造的舊照相機，我們在那裏拍了照，又揀了一些小的碎漢白玉。寶麟遊圓明園後，作《圓明園懷古》十首絕句（圖 4），我用小楷把這十首詩鈔在從圓明園拾來的碎漢白玉上，以後這塊漢白玉就一直放在寶麟宿舍的書桌上（圖 5）。

我們入校那會兒，正是中國開始改革的時代。哲學界和文藝界都很活躍，有思想解放運動，其中「實踐是檢驗真理的唯一標準」和關於人道主義的討論影響最大。寶麟所在的北大中文系的一些研究生，如曾鎮南、錢理羣、凌宇等，都十分活

圖4　曹寶麟詩稿（1979）

圖 5　白謙慎在漢白玉上用小楷鈔錄的曹寶麟詠圓明園詩（1979）

躍。文藝界此時也有一個解凍的過程，解凍的結果之一，就是有不少外國電影和戲劇開始解禁。那時，北京的機關和高校都在放映不少被稱為「內部電影」的外國電影，有些經過譯製，有些則沒翻譯過，由一些外語教師們在放映時當場翻譯。雖說翻譯常常十分粗糙，但一切都如此新鮮，也就不計較這些了。北大中文系的研究生享受準教師的待遇，這樣的機會比較多，而寶麟每逢能得到兩張票的時候，總是給我留一張，所以那時我看了不少外國電影。離北大不算太遠有個地方叫五道口，那裏有著名的八大學院（航空學院、石油學院、地質學院等）。五道口有個劇場，北大的學生常到那裏去看戲。1979 年 6 月 18 日，話劇《伽利略》在那個劇場演出，寶麟和我一起去看了。在那時，上演《伽利略》，也有解放思想的意義。

1979 年的一天，寶麟和我一起騎車進城。傍晚在回北大的路上，他告訴我，他近來研究古文字頗有心得，在考釋甲骨文方面有一些不同於郭沫若先生的見解。我雖不研究文字學，但也知道郭沫若先生是這方面的權威。聽說寶麟有了新見解，自然很是興奮。回到北大後，我們在校園內的一個小飯館要了點菜和啤酒，邊喝酒，寶麟邊在一張小紙上寫寫畫畫，解釋給我聽他的見解。我雖不完全懂，但仍很有興趣地聽着。寶麟說，下次去見王先生時，要向他報告自己的研究結果。幾天後，我去他的宿舍小坐，問他是否已向王先生報告自己的發現。他說，已見過王先生，但受到王先生的嚴厲批評：證據不足，無以立論。後來寶麟在他的論文集《抱甕集》的序中提到了當年被王力先生批評一事：「我在北京大學從先師王力先生學的是古代漢語，專業方向為漢語史。負笈三載，體會最深的，莫

過於了一師『例不十，法不立』的至理名言。這句話反映的治學精神，與乾嘉諸子是一脈相承的。我不諱言有過被先師斥為『穿鑿』的沉痛的教訓。」

那天，寶麟還給我講了王力先生提到的高郵王念孫、王引之父子訓詁的例子。以後，我讀王先生的著作，也見到他推崇王氏父子的考訂方法。在 20 世紀 80 年代和徐邦達先生關於《平復帖》的論戰中，寶麟這樣寫道：「對《平復帖》中『寇亂』所指為永嘉之亂的認識 —— 我早就亮出底牌 —— 是基於遍檢《全晉文》和《晉書》，拈出相同用例的八個例句，經過類比分析後逐漸形成的。……倘若徐先生意欲證明我的『不科學』，自應採取以下兩條途徑：要麼重新查閱一遍鄙人據以立論的兩部巨著，冀希於我或許隱瞞着對己不利的使用『寇亂』一詞的例句，要麼另行找出這兩部書之外的使我不攻自破的證據，『以子之矛，攻子之盾』，如此這般才有說服力。」這就是寶麟以後在各種不同的場合經常引用王力先生所說的「例不十，法不立」的方法。

寶麟有一方白文閒章，印文為「辛楣同鄉」。（我忘了此印刻於何時，應在北大時）辛楣即錢大昕，乾嘉時期的考據學大家，嘉定人。寶麟也是嘉定人。以「辛楣同鄉」為印，不僅是以這位大學問家為鄉賢而感到自豪，更重要的是，寶麟此時大概已立志繼承乾嘉諸子的學術方法，在考據之學方面有所成就。寶麟後來以書法考鑒為治學方向，當是很早就有了思想上的萌芽。

今天關心國內書壇的人們，對寶麟的書學著作和書法都比較熟悉，但大都並不熟悉他的畫和印。寶麟少年時在上海從花

144

鳥畫家錢行健先生學畫，是江寒汀先生的再傳弟子。寶麟也刻印，他的伯父顧振樂先生是海上篆刻名家。「文革」中，寶麟是華東化工學院的逍遙派，那時他曾用描圖紙摹漢印數百方，這些摹的印，他都帶到了北大，曾借給我學習（因那時出的印譜還不多）。我上大學以前，也有些圖章，多是我的老師金元章先生刻的。上大學後，我當上了國際政治系的「團體書法家」（潘良楨兄語），有時為同學寫字，要用圖章，我就請寶麟刻印，所以，我有好幾方寶麟刻的印（圖6）。1979年的一天，寶麟對我說，你可以學刻印，以後要用印章時，自己就可以刻了。他示範了一下怎樣打印稿、用刀，我便自己去練習了。刻完了，便請他批評指教（圖7）。就這樣，慢慢地學會了刻印。那時候，我基本都是在王府井的北京工藝美術商店買石頭，普通的石頭都是幾分錢或一角幾分一塊。我學會刻印後，國政系的同學老師，都來找我刻印，所以我就把它當作練習。

追記當年在北大和書法相關的事，有兩個人自然是要提到的，他們是趙寶煦教授和華人德兄。趙寶煦教授是北大國政系的系主任（亦即我所在系的系主任），早年師從中國政治學泰斗錢端升先生治政治學，但自少年時即喜愛文藝，40年代在西南聯大當學生時，任陽光美術社負責人，指導教師是聞一多

圖6　曹寶麟為白謙慎刻「乙未生」　　圖7　「懷谷」白謙慎刻的第一方印
　　　（1981）　邊長14.5毫米　　　　　　（1979年秋）　邊長7.5毫米

先生。趙老師知道我喜歡書法後，很是鼓勵。那時，北大還沒有學生書法社，但有一個燕園書畫會，主要的成員是教師和員工，但經過趙老師的介紹，寶麟和我都參加了燕園書畫會的一些活動（當時的會長是李志敏教授，副會長是陳玉龍教授和羅榮渠教授）。華人德兄是圖書館系 78 級的學生，和我住在一個樓（他住在三十七號樓一樓，我住在四樓）。我們是在 1979 年夏天南下的火車上認識的（那時火車票不好買，學生放假回家，由學校的訂票組統一訂票。所以，有時某列火車上的一個車廂基本上都是北大的同學。人德是無錫人，家眷在蘇州，我的家在上海，所以都由京滬線返回南方。）。認識了人德兄後，他也開始參加燕園書畫會的一些活動。1980 年冬，他發起成立北大學生書法社，被選為社長，我是副社長，這樣接觸就開始頻繁起來了。

趙寶煦老師是個很熱心的人，對年輕人尤其如此。他是老北大，北大的文科教授大都認識。北大的教授中，不少有書畫收藏的。1980 年 6 月 1 日（星期日）下午，在趙老師的安排下，寶麟、人德和我去季羨林先生家看字畫。我們還去拜訪過其他喜愛書畫和研究古文字的教授。因此，當 1991 年寶麟的《抱甕集》由台北蕙風堂出版時，人德兄在序中寫道：「（寶麟在北大時）常約白謙慎君與我或聆教於諸名教授座前，或觀賞金石拓片於圖書館中，或抵掌談書藝於燈下，過夜半而不知倦。」這是對我們當時翰墨活動的概括。

在 20 世紀 70 年代末和 80 年代初，藝術品一般是不買賣的。不過，我在北大當學生時，卻有過一次賣印的經歷。趙寶煦先生當時還兼北大亞非研究所所長，經他介紹，我們認識了

該所的研究員卞立強教授。卞先生是日語翻譯家，常去日本訪問，也常在北大接待來自日本的學者。1980 年 5 月，一位日本學者想找人刻四五方印，卞先生找到寶麟，寶麟就讓我也刻了兩方。這是我平生第一次刻印賺錢。

北大和北京都有很豐富的書法資源，為我們這些書法愛好者提供了很好的學習條件和機會。那時北大沒有博物館，但圖書館中是有些書畫收藏的，尤其是碑帖收藏，非常豐富，有相當一部分是柳風堂（張之洞）和藝風堂（繆荃孫）的舊藏。那時在圖書館管碑帖的孫蘭風和館長辦公室的周持都是燕園書畫會的，和我們熟。由於人德很早就開始研究碑學（他的第一篇書學論文就是《論墓誌》），去圖書館觀覽碑帖收藏，都由他出面聯繫。我曾在館藏中見到一個瓦當拓片的冊頁，瓦當文字極為優美，拓得很好，上面還有陸和九遒勁的小楷題跋。我十分喜愛，就託人拍了照片，分贈給友人們。

北大另一個重要的書法資源就是，常有外國文化團體（包括日本書法團體）來校參觀，如日本書壇大師手島右卿旗下的獨立書人團，在組織成員訪華時，常訪問北大，這使我們有機會和來訪的日本同道交流。在北大的日本訪問學者中也有書法愛好者。而日本書法和書法研究在許多方面值得我們借鑒。在與日本學者和書法家的交流中，我們也常能得到一些當時不易得到的資料。1979 年，日本京都大學的中國文學教授萩野修二先生到北京訪問，住在離北大不遠的友誼賓館，他的妻子想學書法，經人介紹找到寶麟。寶麟就開始教萩野夫人書法。萩野先生贈送給寶麟一本印得很好的《日本の書》。也就是在這本書中，我第一次比較多地接觸日本書法家的優秀作品。當時，

對西川寧、手島右卿、金田心象、小坂奇石、熊谷恆子、大石隆子等的作品都十分喜歡，也開始了解到日本前衛書法。1981年，我開始關注國內的書法美學討論，並撰寫了我的第一篇書法論文《也論中國書法的性質》（發表於《書法研究》1982年第2期。投稿前，寶麟讀過拙文，並提了意見），文中談到了日本的現代書法，用的圖版就是寶麟手中那本《日本の書》中比田井南谷的作品。我對日本書法，特別是現代書法的關注，就是從那時開始的。1984年上半年，北京大學東語系日語教授孫宗光先生為我帶來了日本書法家立石光司先生（手島右卿先生的弟子）所贈日本《現代書事典》一書，它是介紹日本現代書法主要流派的重要文獻，我將此書借給當時上海書畫出版社的編輯鄭麗蕓，並建議她翻譯成中文，向中國讀者介紹日本現代書法。鄭麗蕓與人合作將此書譯成中文後，由上海書畫出版社於1986年以《日本現代書法》為名出版。此是後話。

北京那時已開始有不少書畫展覽。寶麟和我曾一起去看過北京書協的一些展覽，當時的印象比較一般。倒是一些其他的展覽對我們的啟發較大。1981年5月17日是星期日，那天上午寶麟和我一起騎車進城，先到景山後街的人民教育出版社宿舍拜訪陳梧桐先生（中央民族學院教授，明史專家，安溪人，我的老鄉），然後去拜訪也住在人民教育出版社宿舍的劉國正先生（即詩人劉徵，喜歡寫魏碑），下午我們便一起去美術館看日本現代書法繪畫展。這類的展覽在當時開闊了我們的眼界。

按照學制，碩士研究生三年畢業。所以，寶麟從1980年下半年開始準備畢業論文，論文的題目是《詩騷聯綿詞辨議》。

論文不長，我記得好像也就兩萬字左右。有一天午飯後，我到寶麟的宿舍裏小坐，他說王力先生已經看過論文了，並給我看了王先生用鉛筆寫在論文最後一頁稿紙上的評語。評價很好。王先生還建議寶麟將論文修改後，投漢語研究最好的雜誌發表。這對寶麟的學術生涯來說，無疑是極為重要的。這不但意味着，寒窗三年終於修成正果，他可以順利畢業，回江東見父母妻兒了；它還意味着，此時他真正可以從被導師批評「穿鑿」的陰影中走出來了，因為他用自己的畢業論文證實了自己研究漢語史的學術能力。（在當時的北大中文系、歷史系這些文科老系，教授們對研究生是很嚴格的，我們經常能聽到不讓學生論文通過的例子。）

為什麼我要專門提到寶麟的學術能力呢？因為寶麟的大學本科學的是化工機械，他是因為文學和王力先生結下師生緣的。寶麟中學時就喜愛文學，受他在上海五十四中學的一位語文老師的影響，少年時便喜歡作古詩詞。高中後沒有考文科，而是考工科，多少是受了當時風氣的影響。但他對文藝的愛好卻絲毫沒有減弱。「文革」中分配到安徽山區，依然臨帖、看古書、寫舊體詩詞。1977年，他向北大的王力教授投書，就王先生《詩詞格律》一書中的一些問題向王先生請教。次年，高等教育制度恢復，寶麟成為王先生「文革」後招的第一批研究生（圖8）。

寶麟完成論义、取得碩士學位後，面臨着分配的問題。因為他是從安徽廣德考到北京的，妻子和女兒還在安徽，按照那時的分配原則，他必須回安徽工作。他最初被分配到安慶師專，他沒去。他告訴我那地方交通不便，非常閉塞，難有發

賀新郎
寄王力先生次稼軒
同甫唱酬原韻

啟札殷勤說垹平生
高山仰止遠成仵為
裹・夢覷似萬里一任
系勒飛雪更窺爐燈
高氣髮病句日夢頰
梁獎謬教人為茅雲

間月春末到去業課
時成雲壤心情別料
堂季先生与我斷難
把含信口雌英論儒法
誰是漢魏風骨直次
待薰蕕都絕我彩
泛師窮墳典遠洪爐
畢竟尋常鑄吟衲
此紙三歎

圖8　曹寶麟寄王力先生賀新郎詞

展。所以就在學校裏等待再次分配。後來是王力先生出面，幫他聯繫到在蕪湖的安徽師範大學語言研究所工作。

由於寶麟比別的同屆研究生同學晚些離校，這反而使我們又多了些盤桓的日子。也正是在寶麟快離校時，全國學聯、團中央、中國書法家協會開始籌辦首屆全國大學生書法競賽。由於研究生也可以參加，寶麟也通過北京大學學生書法社報送了參賽作品。1981 年 10 月底和 11 月初，我們開始準備作品。寶麟的作品是寫在一張着墨效果很好的仿古宣上（宣紙好像是北大的一位朋友常燕生兄送的）。我的老師金元章先生曾教我用國畫顏料打格子，我就用朱砂在仿古宣上打了朱絲欄。然後，寶麟用他那手地道的米字鈔錄了陸游的《老學庵筆記》。我寫了兩張小楷，一張是蠅頭小楷鈔錄的歐陽修《醉翁亭記》，一張是小楷白居易《廬山草堂記》。作品在 11 月下旬由人德和我送到北京市學聯，再由北京市學聯轉送全國學聯。

1982 年 1 月下旬，寶麟獲一等獎的消息已開始在北京的書法界不脛而走，因為他的那件作品給人們的印象太深了。我聞知後，立即給正在南方探親的寶麟發了航空信，通知他得獎的消息。幾天後，我又打電話到全國學聯詢問，當時的學聯副主席袁純清接的電話，他查了獲獎名單後告訴我，我也得了一等獎。一兩天後，寶麟回到北大辦理離校手續，並取行李。當我告訴他我也得了一等獎時，他很高興，用上海話說了句「難兄難弟同登榜」。二十多年了，這句話我依然記得。

寶麟辦完離校手續後就要離京了。1982 年 2 月 2 日，他的同宿舍同學郭建模（郭比寶麟低一級，是楊晦先生的文藝理論研究生）為寶麟餞行，我作陪。飯菜是老郭自己用煤油爐燒

的，還有一點白酒。因為知道今後不可能和寶麟常常見面了，所以，那天我在他那裏一直聊到 12 點多才離開。1982 年 2 月 19 日，我在老郭那拿到寶麟離開北大後寫給我的第一封信。此時，他已在蕪湖（圖 9）。

五個月後，我也畢業了，留校在本系任教。寶麟畢業後，凡是到北京出差，總要到北大看他的老師王力先生，我們自然也要聚會。那時我們通信相當頻繁。1984 年下半年，寶麟開始為香港和內地的一些刊物撰寫書法考訂文章。他的每一篇文章，都謄寫三份，一份寄雜誌社，一份自留，一份寄我。（圖 10）所以，我在 1986 年出國留學以前，總是他的書法考訂文章的第一個讀者。那時，我除了讀政治學的書外，對美學理論

圖 9　曹寶麟在蕪湖時寫給白謙慎的信（1985）

很沉迷，並不作什麼考證，但對寶麟的文章，我總是認真地閱讀。他的文章不但文筆好，還頗有情節，引人入勝，看他一步步地推理，猶如看偵探小說。1990 年，我到耶魯大學攻讀藝術史學位，最先發表的兩篇文章，都和書法考證有關，一篇是考證八大山人為清初大儒閻若璩書寫對聯的，一篇是考證八大山人的「十有三月」花押的。後一篇文章頗得王方宇先生、黃苗子先生、謝稚柳先生等前輩的好評。現在回想起來，我對書畫考證的興趣，也多少是受了寶麟的影響（當然，還有汪世清先生的影響）。

1978 年，我們考入北京大學是人生的一個重要的轉折點。進北大前，寶麟是安徽省廣德縣農機場的技術員，我是中國人民銀行上海市靜安區辦事處的職員，文中提到的另一個朋友華人德是江蘇省東台縣工藝美術工廠的工人。離開北大後，寶麟到安徽師範大學的語言研究所工作。人德去了蘇州大學圖書館古籍部（先在南京大學圖書館工作，因妻女在蘇州，調蘇州大學工作）。我則成了北大的教師。90 年代中期，寶麟調到暨南大學藝術中心教書法，書法終於由副業「轉正」。1990 年，我也離開了政治學界，到耶魯大學攻讀藝術史，1995 年開始了教藝術史（包括書法史）的生涯。人德兄雖說依然在蘇州大學的古籍部工作，但他在該校美術學院帶的碩士生和博士生，卻都是書法史方向的。可以說，我們從不同的領域出發，最終殊途同歸，來到了所喜愛的藝術領域。而二十多年前在北大的那段翰墨交往，似乎早已為我們人生的再次轉折埋下了伏筆。

此文是為慶賀寶麟的六十華誕而撰，總要說幾句和祝賀有關的話。寶麟在學術論戰中，不避權威，筆鋒驍健，「持論岳

《蒙詔帖》非偽再辯

曹寶麟

在《書譜》一九八五年第二期上有幸伏覽徐邦達先生因我而發的《〈[蒙詔帖]作偽辯〉辯》高文，有以教之，側聆俯揚。但小子頑驁，終難折服。對此，我已經沒有太多的話要可講，僅擬三點，權為答覆。相信"欲望上親"者不難O 稿出較佳最妥的判斷。

一 《年衰帖》的文辭到底

是誰"未嘗讀通"？

我的釋讀承綮公大塊戳朾，並乙贊錄。綮公的理解是：此信的第二、第三句是講自己蒙皇帝恩准准離去棘林又轉入閒冷之職，而下面的"親情囑託，誰肯響應"，則是有人要請他辦些什麼事——如推薦之類，但柳氏推託說自己是居

圖 10　曹寶麟文稿（1985）

岳不少阿」（閻若璩描述其與顧炎武辯論語）。在網上回答網友的問題時，也常直陳要害，不作虛詞。但在和他交往的二十七年中，我從未見他發過脾氣。即使是私下臧否人物，寶麟也從未有尖刻之詞，足見其宅心寬厚，是位仁者。

古訓有云：仁者壽。

2005 年 4 月於波士頓

附記

此文最初於 2005 年 4 月發表在書法江湖網。

　　華人德兄和我同在 1978 年考入北大，是同級校友。和他認識並成為朋友，是因為書法，堪稱翰墨因緣（圖 1）。

　　1979 年暑假開始，我和人德在 7 月 22 日坐同一列火車南歸。他是無錫人，妻子是蘇州人，我的家在上海，我們都是京滬線上的常客。當時我正和幾位同學在車上打牌消磨時間。因天熱，我手中拿着一把折扇，扇上有我寫的小楷。人德坐在我的後面一排，正在看唐蘭先生的《中國文字學》。看到我的扇子上有字，就說讓他看看。看後他發了些議論，我們就這樣聊了起來。他說他的老師是王能父先生，常熟蕭蛻庵先生的學生。因為我的書法啟蒙老師蕭鐵先生也是常熟人，並和蕭蛻庵先生同族，所以多了幾分親近感。再一聊，我們住在同一個宿舍樓，他在一樓，我在四樓。

　　開學以後我去找人德。他的宿舍裏掛着他自己寫的字，多是在很窄的宣紙上寫的行草，風格上多少受了王能父先生的影

圖 1　華人德

響。以後他常練隸書，寫《石門頌》和《張遷碑》，再加上漢簡。那時候他的條件大不如現在，一張宣紙，寫了又寫，直至完全變黑。人德從江蘇東台縣到北大上學時，妻子仍在為東台縣的工藝美術工場畫出口畫（扇面之類），平時加班加點，積攢了一些錢。有一天我到人德的宿舍去，他正在和同屋聊天，說是剛收到妻子的信，妻子在信裏囑咐他，平時不要太節省，要多買些有營養的東西吃，錢不夠花她可以寄。人德顧家，總是說錢夠用了。好多年後，一次我的妻子（也是北大78級）和人德的妻子一起「憶苦思甜」，嫂夫人得知人德在北大的生活甚簡樸，頗有感慨，覺得當時應不管人德怎樣說，多寄錢給他花。

我在北大時，由於系主任趙寶煦教授的介紹，比較早地參加了北大教師員工的書法組織 —— 燕園書畫會組織的一些活動。1979年9月下旬，燕園書畫會要辦展覽，我通知人德，希望他也參加。剛開始他表示不願意，說是不久前看過一些校外的書法活躍人士到北大來寫的字，印象不太好，認為參加展覽沒有多大意思。我繼續勸說，他終於同意，送了一張行草條幅。9月22日，曹寶麟陪他的導師王力先生去看展覽，王先生對人德的作品予以好評。我把王先生的評語轉告人德時，他很高興。那時不少北大的老教授字寫得很好，並和他們那個時代的許多名書家有交往，品味很高，只是平時精力都放在學術上，不以書名。如中文系的魏建功教授是錢玄同先生的學生，師生倆都寫得一筆古雅的小字。人德曾約我一起去拜訪過魏教授。

人德在北大時，是圖書館系78級的班長。有一次我去他

的宿舍找他，他正在寫字。我原以為他那天沒課，一聊才知道，他曠課，說是中國通史課，他不用上，講的東西他都知道了。我當時心裏有點嘀咕：「班長帶頭逃課。」並且對他所說的對通史的熟悉程度將信將疑。但不久我就發現，在他的桌子上常放着《漢書》和《魏書》之類的史籍。接觸多了，才真的知道，通史大課對他來說確實有些簡單了。他經常翻閱的書還有許慎的《說文解字》和鄭樵的《通志》。這兩部書他在蘇北東台縣插隊落戶時就讀得很熟了，為他後來的學術研究打下了基礎。「文革」的時候，能看到的書籍很少，有一兩部好書，就會一直翻閱。這就好像曹寶麟在安徽的山區沒什麼書可讀，就通讀《辭源》。雖說那時書少，但學習的心思比較專一。幾部好書讀熟了，終生受益。

人德是班長，總要負些責任。雖說他作為班長曠課，讓我心中犯了些嘀咕，但有一件小事卻讓我感到了他勇於負責的個性。有一天我上完體育課後，在操場上遇到人德。那段時間，北大的一些職工子弟，常在晚飯後到圖書館前的綠草地，欺負在那裏學習或休息的學生，而校保衞隊好像對此也沒採取什麼措施。因為此類事情頻頻發生，學生們議論紛紛。當時在操場上我和人德不知怎麼也談到了此事。人德說，學生中年輕力壯、血氣方剛、見義勇為的不少，校學生會應組織學生自衞隊，懲治搗亂者，打擊他們的囂張氣焰。一兩天後，校學生會果真組織了自衞隊教訓了那幫搗亂者，從此再也沒有類似的事情發生。人德是否曾向學生會提建議我不詳，但我想，如果讓他當學生會的負責人，他也會這樣做的。這件事，人德大概早已忘記，但我卻一直記得，因為它是讓我對人德有所認識的一件事。

和人德兄有比較頻繁的接觸，是在北大學生書法社成立後。北大學生書法社，是人德提議發起成立的，成立前他和包括我在內的一些書法愛好者先作了商量，大家贊同這一想法後，人德便選擇了一個吉日成立書法社。1980 年 12 月 21 日晚，我們在北大的辦公樓開成立大會，那天剛下了一場瑞雪，副校長王路賓，學生會主席潘維明，燕園書畫會正副會長李志敏、陳玉龍教授等到會祝賀。會上人德當選為社長，薛沖波和我當選為副社長（圖 2）。學生書法社成立後，舉辦了一系列活動，在當時北京的高校中最為活躍。人德是「文革」前 66 屆的高中生，考入北大時已經三十二歲，成立學生書法社時三十四歲，在書法社中年紀最大。他總是謙虛地說自己是因齒長而被推為社長，其實，以對中國傳統文化的理解、書藝的水平來說，他最孚眾望。那時書法社的氣氛十分融洽。人德在任期間，共有 77、78、79、80、81 五個年級的同學參加活動。社員中以理科的同學為多，其中不少如今已是很有成就的科學

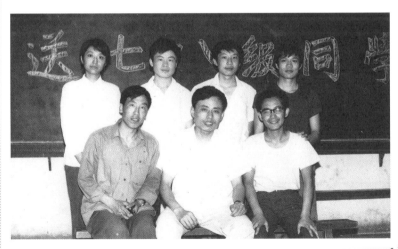

圖 2　北大學生書法社社委合影（1982）

家和工程師。1982年人德畢業後南歸，我留校任教，繼續參加學生書法社的活動，擔任顧問，直至1986年出國留學。書法社為來自全校各系的同學們提供了業餘時間依自己的愛好自由結社交往的機會。十分有意思的是，在我參與書法社活動的幾年內，書法社的同學中，有六位在畢業後結成夫妻。其中兩對夫妻是人德任社長期間的社員：李建南（經濟系香港考生）、李文哲（生物系山西考生）夫婦（現居洛杉磯），黃鑫（地球物理系雲南考生）、李麗（化學系北京考生）夫婦（現居休斯敦）。有不少書法社的社員至今和我們保持着相當密切的聯繫。2005年，人德應邀到美國西部的一個學院講學一學期，假期時在各地旅遊，得到了當年書法社社員的熱情接待。

　　人德畢業後，先到南京大學圖書館古籍部工作，以後因家屬在蘇州，調蘇州大學古籍部工作。我們保持着通信聯繫。當時，他曾寫信邀我一起編《歷代筆記書論彙編》，說是北大古籍很多，我留校當了教員，借書方便，平素讀書，隨手摘錄，到時彙編一下即可。因我當時正在參加系裏的《中國古代政治制度史》教材的編寫，無暇旁顧，人德就獨立完成了此書。不過，此後我們還是有了不少在學術上合作的機會。

　　1987年冬，人德發起成立滄浪書社，一個跨地區的研究藝術和學術的民間組織。當時我正在美國東部的羅格斯大學攻讀比較政治博士學位。人德專門來信和我打了招呼，並寄來了表格，所以我也是滄浪書社的早期社員（關於成立書法社團，前此四年我們就和潘良楨兄等討論過，可以說醞釀已久）。書社開成立大會時，我在海外無法出席，但向大會寄了我的賀信，賀信的最後一句是：「在今天，我們的書法、書社不應是某一

階層、某一組織的附庸,願書社能始終以一個獨立的、嚴肅的藝術研究團體屹立於中國書壇。」滄浪書社在成立後的十多年中,曾舉辦過幾次展覽和兩次很成功的國際學術研討會,在海內外均有一定的積極影響。大約在 1997 年,人德寫信給我,說他打算辭去滄浪書社總執事一職,推薦言公達兄擔任,理由是自己已經擔任了近十年的總執事,不應是終身制。他說想聽聽我這位老朋友的意見。我回信表示十分支持他的這一想法。1998 年夏,滄浪書社在常熟開年會,我因放暑假回國,也參加了那次年會。在會上,人德對自己建社以來的工作作了總結,然後正式提出辭職要求。他在會上這樣說:「華人德要學華盛頓。」辭去總執事後,他依然十分關心書社的工作。這種關心自然有對自己發起的社團的情感因素,但更主要的是出自他對民間社團在中國當代文化事業發展中的積極意義的認識。2005 年 12 月,滄浪書社和香港的書法家在香港舉辦展覽,人德赴港參加了開幕式。在開幕式的發言中,他專門強調了民間社團的作用。

　　1999 年 3 月,普林斯頓大學美術館舉辦「艾略特收藏中國書法展」,同時舉辦中國書法史國際學術研討會。主持此事的哥倫比亞大學的韓文彬教授 (Robert Harrist Jr.) 推薦人德作為大陸方面的代表參加會議並發表論文《論魏碑體》。開會那天正好是人德五十三歲的生日。除了人德外,所有的演講者都用英文演講。台下的聽眾除了有母語為漢語的華人聽眾外,還有不少研究漢學的西方學者,他們也能借助幻燈片,了解人德演講的基本內容。那天,人德在台上侃侃而談,並從容地回答了聽眾提的一些問題。翁萬戈先生夫婦也坐在下面聽演講。翁太

太雖然是在美國讀的英美文學學位，又在西方生活了幾十年，但她會後還是高興地對我說，聽人德用漢語講書法，感覺很親切。

那次會議之前，我陪人德遊覽了紐約，會後，他又到波士頓小住了幾日，並參觀了波士頓美術館。那次訪問增加了他對其他古代文明的藝術品的關注。人德是研究石刻史的，那次訪美，近東和南亞的印章，埃及、希臘、羅馬的石刻他都見到了。他說，以石刻藝術的精緻程度而論，我們漢代的石刻是不及上述地區同時期的石刻藝術的。而印章的使用，近東和南亞也比中國早許多。這些都開闊了人德的視野。

普林斯頓大學的那次會議在學術規範上對人德也有不少啟示。人德回國後曾在多種場合呼籲加強學術規範，就和那次訪問有關。十分湊巧的是，就在人德回國後不久，滄浪書社和台北何創時書法基金會在蘇州聯手舉辦「《蘭亭序》國際學術研討會」。作為一個民間社團，滄浪書社舉辦蘭亭會議的宗旨是交流學術，所以我們請的都是對有關問題有深入細緻研究的學者，各級書協和當地政府的領導，一個沒有驚動。會議也沒有主席台。開幕那天，滄浪書社的總執事言公達兄和何創時書法藝術基金會的董事長何國慶先生各自講了三五分鐘的話後，學者們即開始發表論文。由於會議嚴格遵循學術規範，開得順利圓滿。會後人德和我主編《蘭亭論集》。論集分上下兩編，上編收錄《蘭亭論辨》一書所未收的討論蘭亭的重要文章，下編為會議論文。書後附蘭亭研究索引（圖3）。人德因在圖書館工作，負責挑選上編論文、編論文索引和校讀全書，我負責撰寫中英文序言和目錄的英譯。我們還在書後附上說明，請被轉

162

載文章的作者本人或作者家屬（如作者已去世）和我們聯繫、提供相關證明，我們將按國家規定的稿酬標準，匯去稿酬。《蘭亭論集》後獲「蘭亭獎」，是我們和各方同道愉快合作的一個成果。

在學術方面，華人德對我的影響是非常直接的。1990 年，我從羅格斯大學政治學系轉學到耶魯大學藝術史系攻讀藝術史博士學位。十分幸運的是，去耶魯的那年，正好業師班宗華教授和王方宇先生聯手籌辦的八大山人書畫展在美國舊金山亞洲藝術博物館開幕，次年春轉至耶魯大學美術館，使我有機會看到大量八大山人的精品，並開始了解美國的展覽機制。展覽期間舉辦了八大山人藝術國際學術研討會，受業師的鼓勵，我在會上作了「清初金石學的復興對八大山人晚年書風的影響」的演講，而這一演講就是受到了人德兄《清代的碑學》一文的啟發。在那篇文章中，人德專門提到了傅山在書法風氣轉變中的作用。此後，我以傅山作為博士論文的選題，探討傅山和清初碑學萌芽的關係，就是和人德的那篇文章

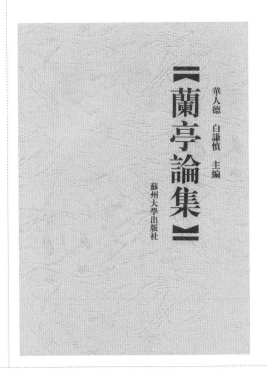

圖 3　華人德・白謙慎合編《蘭亭論集》

有關。在以後的研究中，凡是遇到早期書法史的問題，我也經常向人德請教。作為圖書館專業研究人員，人德還主編過一些很重要的工具書，如《中國歷代人物圖像索引》等，這些並不為書法界的人們所知。

從2000年以後，我每年夏天都回國探親並作研究。因上海離蘇州近，我常到人德家去小住。在蘇州，除了到圖書館看書、四處走走外，有時也看人德寫字。近年來人德字賣得不錯，寫字的活不少。但他寫字很慢，從不隨便應付。這就好像他給我寫的信，不管多長，都是一筆不苟，從不馬虎（圖4）。

人德熟悉中國的歷史文化，做事常講個出處。他還喜歡送禮，朋友和學生去，他常會找出點東西相送。每次我去他家或他到我家，他總要送我一些紙筆印石之類的東西。在他送的東西中，有一件使我難忘。1984年寒假我回上海探親，火車要在南京站停幾分鐘。人德知道後，便問了我的車廂號。火車路過南京站時已是夜晚，人德早已在站台上等候。我打開車窗和他聊不上幾

圖4　1998年春節，華人德寄白謙慎的「賀年卡」

句，火車就要開了，這時，他從口袋裏拿出一小包東西，說是給我在車上吃的。我打開一看，是包金橘。那包金橘在到上海不久就已全部下肚，可二十二年前人德在站台上將它塞到我手中的那情景，卻依然清晰地留在我的記憶中。

如今人德六十歲了。當年成立北大書法社時，他三十四歲，我二十六歲。成立滄浪書社時，他四十一歲，我三十三歲。北大書法社和滄浪書社的章程都是由人德主持起草的。北大書法社的宗旨是：「強勉學問，陶冶性情。」滄浪書社的宗旨是：「加強橫向聯繫，開展書法藝術高層次的探討、交流。」人德當年在蘇北借着油燈光練字時，肯定不會想到會有賣字的一天。那時寫字就是愛好而已。而滄浪亭畔結社，為的是加強民間的交流。如今全國各地的民間社團越來越多，加之互聯網的發展，民眾所享有的公共空間也越來越大。所有這些都在推動着一個市民社會（civil society）的建立。值此人德兄六十華誕之際，我在一個民間書法網站，發表回憶我們交往的文字，重提我們當年學書和結社的初衷，來作為對他的讚美和祝福。

<div align="right">2006 年 3 月初於波士頓</div>

附記

此文最初於 2006 年 3 月發表在書法江湖網。

和良楨兄的初次見面，說來頗有點戲劇性（圖1）。

20世紀80年代上半期，家父在青島工作，家卻在上海。所以，每年放暑假時，我總是從北京坐火車到青島，在青島小住幾日後，便乘客輪到上海。1983年7月某日，我走出青島到上海的客輪的艙口，踏上上海公平路碼頭。良楨家就住在附近，所以前來接我。因為以前從未謀面，事先在信中約好，我在行李上寫上名字。但碼頭人多，我怕行李上的字不易見到，便手中舉着一紙，上面寫着「白」，就這樣，良楨很快在人羣中找到了我。那時，我們神交已有一段時間，見面後就在馬路旁的一家花店的門口交談起來。當我告訴良楨，我的老師中有一位是金元章先生時，他告訴我，他和金先生很熟，他到安徽插隊落戶前，經常和金先生、徐樸生先生往來。從那以後，我每次回上海，良楨兄都會到我家來聊天。

和良楨的神交，緣起於全國學聯和團中央舉辦的首屆全國大學生書法比賽。在那次比賽中，良楨獲二等獎。當北大學生書法社組織社員到中國美術館參觀獲獎作品時，我和人德等立即被良楨參賽的對聯所打動。對聯是用隸書寫的，內容是朱德的詩句。風格上主要取法漢簡，也多少受了海上名家

圖1　潘良楨（1991）

圖 2　潘良楨參加首屆全國大學生書法比賽作品（1981）

來楚生先生的影響。落款則有黃道周的遺韻，也看得出來楚生先生學黃的影子。字寫得很溫潤儒雅，顯示了作者深厚的書學功力和不凡的學養（圖2）。雖說所獲為二等獎，但放在一等獎中，也實在是佼佼者。雖說，我在那次比賽中獲一等獎，但我十分清楚，良楨的作品比我的作品好。也就是從邢時起，我便一直對競賽、評比、獲獎持有保留態度，對獲獎的事比較淡漠，雖說我本人後來也曾當過全國第二屆中青年展的評委。當時，我只知道良楨是復旦大學的學生。後來我把自己對良楨作品的印象告訴曹寶麟兄時，寶麟說，他知道良楨。因為他在安徽廣德縣農機廠工作時，良楨作為上海知識青年正在該縣務農，他在廣

德就見過良楨的字，認為寫得很好。

80 年代初，我還不到三十歲，精力甚是充沛，因為喜歡書法，好交寫字的朋友。雖說，那時對良楨的書法很是佩服，但也沒有機緣結識請教。1983 年，《書法研究》雜誌刊登了良楨一篇談隸書的論文（圖 3）。我便寫了一封信，託《書法研究》的編輯（好像是請鄭麗芸）轉給良楨。不久我收到了良楨用毛筆寫的回信。這封信我本一直保存着，1986 年出國後，在北京的住房借給一位親戚，這位親戚居然擅自為我清理房屋，將我收藏的大量信札處理掉了。1992 年我回國發現此事，只能空歎奈何！

雖說良楨給我的第一封信已不存在了，但是，其中一句關鍵的話我至今記得。那還是 1983 年，但在信中良楨已經指出，有人佔據要津，利用自己在社會或書界的職位來謀私（大致如此）。而我和良楨抱有相同的觀點，對官本位文化及其在書壇的反映非常不滿。正是基於這種認識，我們在 80 年代上半期便開始醞釀結社。1987 年滄浪書社在蘇州成立，良楨在成立大會的發言中這樣說：「書社的問題，我們好幾年前就醞釀了，在白謙慎家裏與華人德一起談起有必要成立這麼一個組織，有利於推動書法事業，大家對書法界現狀不太滿意，要想辦法改變這個局面。」良楨對權力和資源的壟斷，對利用權力進行不公平競爭的行為具有天生的反感。我想，這也是為什麼這些年，良楨雖在養病中，還依然十分積極地參與「書法江湖」這個書法網站的建設的原因。因為，當年讓我們感到不滿意的情況並沒有根本的改變，所以我們依然還要努力。

我認識良楨的時候，他還在華東政法學院工作。由於他文

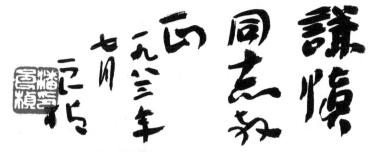

隶书艺术及在书法演变中之作用

潘 良 桢

潘伯鹰先生在《中国书法简论》一书中曾经指出：

"就中国文字和书法的发展看，隶书是一大变化阶段。甚至说今日乃至将来一段的时期全是隶书的时代也不为过。草书和楷书为千余年来流行的书法，它们在形体上，由隶书衍进，固是无待多言的事实，尤其在技法上，更是隶法的各种变化。"

这番话说得很对。只是由于潘先生那部著作涉及面甚广，未及对此作进一步的深入分析和阐述。本文即拟就这个问题作一点探讨。

一、隶书在汉字发展史上的地位

关于隶书的起源，历来说法很多，有的归于某一人所创制，有的则作了望文生义的猜测。社会历史领域，是唯物主义最后占领的一大领域，因此，历史上曾出现那些关于隶书起源的历史唯心主义的种种说法，并不奇怪。今天，我们有了辩证唯物主义和历史唯物主义这一思想武器，又面对丰富的地下发掘和文物资料，就完全可以对此作出科学的说明。

文字是社会实践的工具，更是社会实践的产物。所以，文字的发展，是伴随着社会实践的发展而进行的。同时，如其他任何事物一样，文字的发展，也必然地经历了一个自身矛盾运动的过程。因此，隶书的出现，决不是某一个人闭门造车的结果，也决

— 38 —

圖 3　潘良楨的論文（1983）

字功力好，從復旦哲學系畢業後，被分配到那個學院當一個雜誌的文字編輯，雜誌的名字是《犯罪學》。這個聽來令人「肅然起敬」又要敬而遠之的雜誌，和他所學（中國古代哲學史）和所好（中國書法）相距實在太遠，只不過是一個賺工資的工作而已。對於他的工作不能為他提供一個施展才華的機會，我總覺得很遺憾，因此一直思考如何能幫他調動工作。

1984 年左右，我妻子在北大中文系的同班同學潘維明出任上海市委宣傳部部長。1985 年國內開始有文化熱，潘維明在《光明日報》組織上海文化規劃的討論，雄心勃勃，頗有幹一番事業的氣象。我當時雖在北大任教，但因自幼在上海文化界人士比較集中的徐匯區長大，「文革」後期又在一些老先生的關心下開始學習書法，對上海的文化狀況有些了解，因此對當時上海文化戰略的討論甚是關心。我當時覺得，在眾多的關於上海文化的討論中，有一個重要的文化現象沒有得到應有的重視，這就是上海的寓公文化。上海自鴉片戰爭後成為開放口岸，逐漸發展成中國重要的經濟文化中心。由於特殊的歷史地理原因，上海不但是介紹西方文化的前沿陣地，也是保存和發揚中國傳統文化的重鎮。在上海有許多清朝、民國的遺老遺少和他們的後人。即便是中國近代的資本家，他們中的許多人也是從傳統的士紳轉變為工商界人士的。這一社會背景，使他們和中國傳統藝術有着十分密切的關係，他們的藝術品味還是非常中國化和傳統的，收藏中國的書畫藝術品也是十分自然的事。1949 年以後，由於盛行階級分析理論，這些遺老遺少及其後人在政治上不可能有所作為，許多人便以書畫自娛。於是在 1949 年後的上海，依然有一個對傳統文化很有研究的特

殊階層。以我在上海請教的五位老師來說，蕭鐵先生出身常熟望族，王弘之先生是孫中山先生的外孫，其父親王伯秋畢業於日本早稻田大學、美國哈佛大學，曾任國民政府的立法委員和東南大學的教務長；金元章老師的父親是民國初年中國銀行杭州分行的行長，師母出身杭州望族，姨夫是篆刻家王福庵；章汝奭先生的父親章佩乙，曾任《申報》主筆、段祺瑞政府的財政次長，也是著名的收藏家。我只是以我個人的經歷來說明問題，其實在上海這樣的人很多。現在的中年篆刻家陳茗屋、吳子健、徐雲叔等都是出生在政治上不太可能被重視的家庭。而良楨兄長我八歲，在上海書法界出道早，「文革」前和「文革」中和許多有這樣背景的前輩有直接的交往，對上海的寓公文化是很熟悉的。由這樣一位在文史方面有很好的功力、又有現代學術訓練的學者來研究上海的寓公文化，是再合適不過的了。

潘維明在北大上學期間曾任學生會主席，我的同班同學李強時任副主席，所以和潘關係很近。北大本科畢業後，我和李強同時留校，在一個教研室工作，也同住一個教工筒子樓。那時潘維明到北京開會，總要到北大來看李強。也就在潘維明到北京來宣傳他建設上海文化的構想時，我見到了他。我向他建議，在上海的文化建設中，應注意研究和發掘寓公文化。上海在這方面很有特點，若能辦一個刊物豈不很好？編輯不必發愁，正在《犯罪學》當編輯的潘良楨就是非常合適的人選。後來，我還為此專門寫信給潘維明，鄭重向他推薦良楨。

1985 年夏，我回上海探親，華人德兄到上海來相聚。由於北京大學 77 級、78 級的學生畢業的那年（1982），任學生會主席的潘維明主持籌建蔡元培、李大釗雕像作為紀念，人德

協助收集相關歷史資料，因此和潘維明很熟，交情也很好。此時，人德也已認識良楨，並了解良楨的真實水平。所以，我在家中請人德吃飯時，也請了潘維明。潘維明來後，我和人德一起向他推薦，希望他能安排良楨到一個能為上海的文化建設發揮能力的崗位上去。此後，潘維明特意安排了良楨和他在上海市委宣傳部見面，過問他的工作。後來世事變幻，辦雜誌一事未果。良楨兄也終於調到了復旦大學古籍研究所工作。

我重提二十年前為良楨的工作調動所做的一些努力，是為了說明，在我和朋友們的心目中，良楨是文化界一個難得的人才。而當年一本研究寓公文化的雜誌未能辦成，想來也令人遺憾。如今，前輩凋零，雖然他們的家屬還在，但許多後人實際上並不太了解他們的父輩。但願今後會有有心人來做這方面的工作。

我提上海的寓公文化還是因為，自60年代後，上海的文化宮文化也十分活躍。上海青年宮、滬東工人文化宮，還有上海各區縣的文化館都有書法班，而今浮在上海書界面上的，多和此有些瓜葛。近些年來上海的書法，在寓公們紛紛謝世之後，並沒有承繼上海書法以往的多元和優雅，反摻入了不少小市民的甜俗，生氣勃勃的海派變成了千篇一律的上海面孔（良楨有專文論此，甚得我心）。而良楨格調高古的書法，在上海灘上便也就曲高和寡了。

和良楨認識三年後，我便出國留學。不過，我和良楨保持着相當密切的聯繫，只是由於國際郵資太貴，當時國內的經濟條件也不太好，良楨給我寫信再也不用毛筆了，每次都是在信紙上用鋼筆或圓珠筆密密麻麻地寫上很多。如今，打越洋電

話也很便宜了，我和良楨的聯繫主要是電話了。雖說方便了許多，可良楨擅長的尺牘藝術，難得發揮，我也失去了一個收藏他墨寶的機會。

1992 年夏，在闊別祖國六年後，我第一次踏上回國探親的路。在那次回國的日子裏，良楨和我一起在蘇州拜訪了滄浪書社的諸位社兄，然後，我們又到無錫去看了胡倫光、穆棣兄，此後，儲云兄又從宜興來接我們去宜興的山中雅集。遊完宜興，我們又返回蘇州，常熟的言公達社兄又接我們到常熟小住。那些天，良楨和我在太湖流域與滄浪書社的諸位社兄盤桓多日，談書論藝，品茗揮毫，好不愉快！當我和良楨一起坐車回到上海時，大雨後的長途汽車站積水沒膝，但我們依然談興未盡。分手的那幕雖然至今宛在眼前，但那也已是十四年前的事了。

2002 年秋，我的《王小二的普通人書法 —— 一個虛構的故事》在《書法報》發表，在書壇引起了不同的看法。讚揚者有之，批評者有之（主要反映在網上）。故事發表後不久，我打電話給良楨，希望聽聽他的意見。良楨在電話中對我的文章提出了批評，大概的意思是：流行書風是新生事物，應採取理解和寬容的態度，鼓吹「民間書法」的沃興華是很有才華的書法家，他在《民間書法研究》一書中臨摹一些古代無名氏的書跡，臨得非常好。我說，《王小二的普通人書法》是反思書法史的一些現象，並非為了批評某種藝術創作傾向，此故事只是一本即將出版的書的一章，放到全書中，故事的用意也就會比較清晰了。此處，我只是將我們當時在越洋電話中的辯論作了極為簡要的概括。其實，那天我們通過越洋電話，針鋒相對地

爭論了差不多四小時，從北京時間的上午 10 點一直到下午 2 點。最後還是良楨說了：「小白，今天就到此為止吧，我還沒吃午飯呢。」事後，我頗感後悔。後悔的不是直言和一位學兄辯論，而是覺得良楨身體不好，這樣和他辯論，恐對他的身體健康有損。後來，《與古為徒和娟娟髮屋》一書出版了，我請編輯陳新亞寄了一本給良楨，希望他能對我在《王小二的普通人書法》中提的問題有一個更為全面的了解。我相信，隨着時間的推移，人們對圍繞着「流行書風」的爭論越來越淡漠後，《與古為徒和娟娟髮屋》一書提出的問題才可能越來越清晰地被人們所認識。去年我和良楨通電話時，他曾非常感慨地說道，朋友交往多年了，有了磨合和默契。我想，他這是對我們之間能非常自然而坦率地交換意見的這種交往狀態發的感慨。

良楨自幼在祖父的指導下學書，於今已有五十餘年，功力深厚（圖 4）。他在書學方面也有深湛的研究，寫過不少很重要的學術論文。我對良楨的短文也十分喜愛，因為這些短文反

圖 4　潘良楨行草陶淵明飲酒詩（1990）　石慢先生藏

映出良楨對當代書壇細緻的觀察和嚴肅的思考，幾乎篇篇都有真知灼見。如《團體書法家》《從「海派」到「上海面孔」》，都是極有見解的文字。

可正當中國書壇需要良楨兄大展才華的時候，他卻不幸因風疾而進入隱退的生活。近些年來，良楨蝸居家中，以臨池上網度日，日子過得算是太平。值此良楨兄六十華誕之際，我祝願這位老兄帶病延年。我也希望還能不時讀到他充滿智慧的短文和札記。我還希望，有一天我們還會在越洋電話上為着一個共同關心的話題大辯四小時！

附記

此文最初於 2006 年發表在書法江湖網。

<div style="float:left">

一事能狂便少年——

悼念樂心龍兄

</div>

4月15日，從友人處得知樂心龍兄在清明節車禍遇難的消息。這位志向不凡、才華橫溢的藝術家的英年早逝，使我深感痛惜（圖1）。

我和心龍的交往始於1984、1985年間。當時我在北京大學任教。一天晚上，我得到他約我見面的信後，趕到他下榻的中國畫研究院。當時，他已和他的老朋友蕭海春辦了離院手續，正要去趕返回上海的列車。邊走邊聊，我陪他們步行到地鐵站。談到書法，他好激動，同人爭執，口邊又沒什麼遮攔，是個容易得罪人的人。於前賢，他服膺沈寐叟；當代書家中，他推崇並不那麼出名的蘇州老書家宋季丁（當時宋先生尚在世），餘不足論。以世俗的觀點來看，他有那麼點狂勁兒。

心龍生前是上海書畫出版社的編輯。他工作的地方離我父母家很近，我每次回上海探親，都到他的辦公室去和他談

圖1　樂心龍

176 •

天。他在遷入新居前，住房不大，所以多在辦公室裏習字、創作。去書畫社總能見到他辦公桌上放着墨汁、宣紙，柜子中塞滿了作品。他的書法以行草書見長。受沈寐叟先生的啟發，他力圖把草書和碑學的長處糅在一起。在用筆上他注意從先秦的鐘鼎和漢代的三「頌」等金石文字中汲取營養，章法上則得益於明末清初的連綿草書（圖2）。雄強、豪放是其書法的本色。心龍稱自己的草書是「狂狂草」。

心龍也是中國大陸少數幾位最早開始嚴肅地（而非玩票式地）進行現代書法探索，並有真正的實力進行這項工作的藝術家。他在這方面的探索也是卓有成績的。我曾見過他的不少現代派書法，其中數件令我折服。他有一件作品，文字為一「觀」字，用筆和章法皆有新意，

• 177

圖2　樂心龍的狂草條幅（約 1993）

氣勢也極寬博恢宏（圖3）。每當和人們談起中國的現代書法，我總想起這件作品，它確實令人難以忘懷。

心龍可以說是那種追求卓越的人。成功和卓越，並不相同。以世俗的觀點而論，成功的書法家，大概總是那些冠有「著名」，在各種社會團體和機構中佔據比較重要職位的人。但這樣的人並不見得就很出色。他們的成功依賴於許多其他的社會因素。而追求卓越的人，就常要把許多世俗的考慮置之度外，不但要向古代的大師挑戰，也要向自己挑戰。這需要對自己所從事的事業有如癡如狂的投入。心龍曾對我說，他佩服兩個朋友。一位是上海古籍出版社資料室主任水賚佑先生。水

先生為了收集和自己研究課題有關的資料，四處顛簸，不計辛勞，大有欲竭澤而漁的氣勢。而向他人提供資料時，水先生又十分慷慨。心龍因此稱他為「資料狂」。心龍欽佩的另一位是無錫書畫院的穆棣先生。穆棣兄最近十餘年來潛心中國古代書法名跡的真偽考證研究。以學術條件而論，無錫並不算很理想，但穆棣兄卻能想盡辦法克服種種困難。在考證時，穆兄對任何一點「蛛絲馬跡」都不放過。他治學已有「為伊消得人憔悴」的境界。心龍稱他為「考證狂」。其實，以「狂」喻人，也是自況。心龍自己又何嘗不是一個「書法狂」！有了那

178

圖3 樂心龍書「觀」字（約1990）

份熱愛，那份執著，那份才情，也才有了他那不俗也不凡的藝術。

　　不僅創作，翻翻上海書畫出版社出版的由心龍（筆名「蛟川子」）編輯的一些古代書法作品，我們也不難看出他的精品意識和事業上的追求。

　　1996 年夏，我回國作研究，在上海逗留的時間很短，未能去看心龍。我給他打了電話。在長達一個多小時的談話中，他講起最近讀了關於陳寅恪和熊十力先生的兩本書，感觸良深。他反覆說起獨立的人格在創造性工作中的作用。一次他「應邀」參加了一位社會名人的書法個展開幕式後，心中很不痛快，深有感慨地說，有藝術良心的人，應該為他這種追求藝術的人捧場。

　　我有時想，心龍是不是迂了些。社會上有那麼些的人靠混的時間長、靠新聞媒介、靠他們其他的社會地位來獲得著名書法家的稱號，活得風風光光，有滋有味。後世人看我們這段書法歷史時，他們又怎麼會知道那些使許多人成為著名書法家的種種勾當呢？被湮沒的終究是被湮沒了，歷史遺忘了多少有才華的人！每每想到這裏，我都不禁黯然。因為工作的關係，我常到紐約去看中國書畫的拍賣。拍賣會上有時也有乾隆皇帝的作品。我有時想，如果那時也有類似今天的全國性書法組織的話，主席或名譽主席大概就是乾隆皇帝了。乾隆皇帝大概也總能辦不少個人展和出許多本作品集。比起今天的許多「書法家」來，乾隆的字不知要好多少。但他畢竟不是一位有成就的藝術家。每當我看到乾隆的書法標價不高，有時還賣不出去時，我心中就產生一種莫名的快感。歷史畢竟還有幾分眼力，幾分公平！

我也想，比起心龍，我有上述那種想法就多少已經有些俗了。心龍對自己所選擇的路，義無反顧，一往無前！他屬於那極少數的有了一定的知名度後仍對自己的藝術極為苛求，不斷地追求卓越的藝術家。他那不是特別大的知名度或可以使得他的一些作品能幸運地留給後人去評價。令人惋惜的是，他還未完全把潛力發揮出來時，就匆匆離去了。

　　和心龍認識前後凡十三年，說實在話，我和他的關係談不上十分的親密。這大概是因為我們的秉性、氣質、為人處世的方式不太相同的緣故。我也並不欣賞他的某些習慣。但是，每當我思考到中國當代書法藝術時，我卻常想起他，在心中十分敬重這位朋友。他畢竟是中國書壇上一位極為難得的不依傍他人、有才華、固執地要以自己的藝術來贏得歷史承認的人。

　　心龍兄，你安息吧！如果將來有人組織你的遺作展時，只要我在國內，我一定會去的。那不是捧場，而是懷着由衷的敬意去學習、觀賞。

<div style="text-align:right">1998 年 5 月於波士頓</div>

附記

　　心龍視書法為性命，常不以得意的作品送展覽。這多少影響了外界對他的書法的認識。

　　這段短文是在聽到心龍車禍的噩耗後，為哀悼他的逝世而寫的。因為心龍和我都是滄浪書社的社員，所以此文最初發表於 1999 年的《滄浪書社通訊》上。

180

懷念周永健兄

我和永健的相識，大約在 1984 年（圖 1）。那時，永健計劃編一本中國當代中青年書法選集，張鑫先生推薦我作為人選之一，我們就這樣認識了。不過，讓我和他能夠成為好友，除了志趣相投外，還因為彼此在書法界有着相似的遭遇。1982 年左右，永健曾在一個很小範圍內，對一位聲譽很高的前輩的書學觀點提出異議。這本是學術觀點上的不同，不足為奇；但在當時的社會氛圍中，批評有影響的前輩，很難被一些人，特別是那些把自己的老師尊為偶像的人所接受。永健的言論傳到了北京，有人說了話，永健為此受到不小的壓力。但是這件事卻引起了我的共鳴，因為我也有着相似的經歷。1982 年秋天，我在北大一位喜愛書法的老師的辦公室聊天時，言及當時幾位在北京頗為活躍的中青年寫字人，批評某位書法名家的隸書有些板滯。沒想到這些議論被在座的一位年輕人傳成北大白某說中國北方無書家。由於當時我在全國學聯和中國書法家協會聯合舉辦的全國大學生書法競賽中獲一等獎不久，有人把狀告到了全國學聯和中國書法家協會。那時，我並不是中國書協的會員，但是一個基層的

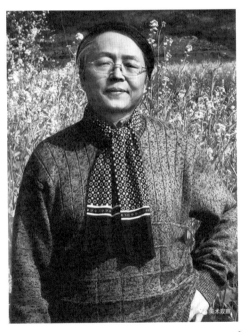

圖 1　周永健

書法組織卻因此把我除名。正因為有着以言獲「罪」的相同經歷，永健和我彼此引為能夠堅持己見，不為世俗觀點所左右的知音。

和永健甫一交往，他就給我留下了有事業心、有公心的印象。在他編輯當代中青年書法家作品選時，我向他推薦了幾位我認為水平不錯的書法家。對我推薦的人選，有的他接受了，有的他沒有接受。這反映出我們之間在審美觀上還有差別。但是我自始至終都相信，永健的選與不選都是出於自己的原則，沒有私人利益摻和其中。從編選過程中，我也感受到了永健認真負責的工作態度。他在把入選者的作品拍完照後，全部認真地包好，用掛號郵件寄還作者。那時，還沒有簽合同的習慣，辦事憑的是彼此的信任，而永健就是一個值得信任的人。

1986年，由劉正成先生、張鑫先生主持的第二屆中青年書法展引進了評選機制，我和永健都擔任了那次展覽的評委。評選歷時數日，我們朝夕相處，得以暢懷深談。第二屆中青年展舉辦後不久，我便出國留學了。雖然也有魚雁往返，但畢竟難以像當年那樣作竟夜長談了。從1992年起，我常回國，但一直沒有機會去重慶，有時就打電話給永健，和他互通信息。

和永健重逢，是在闊別十多年後。2001年夏天，為了在三峽大壩進一步提高水位之前遊覽三峽，我抵達重慶，準備從重慶坐船遊長江。見到永健時，他的頭髮已經花白，不過神情和心態依然如故。那次重慶之行，永健和西南師大的曹建先生為我安排了在西南師大的一場演講和參觀大足石刻（圖2）。由於旅美前輩書法家張充和女士在抗戰期間曾在重慶生活和工作六年，我一直關注她和她的師友在重慶作的詩文中提到的地

方，永健為此專門陪我瀏覽了嘉陵江、沙坪壩、歌樂山、青木關等地。也就是在青木關，我見到一個理髮店的招牌「娟娟髮屋」，那塊招牌成為我寫作《與古為徒和娟娟髮屋》這本備受爭議的小書的契機。

在重慶逗留的日子裏，我曾到永健的工作室參觀。在那裏我寫了兩副對聯，永健看後說，字的氣息沒變，和十幾年前一樣。其實，永健兄也沒有變。我出國後的十多年，中國發生了巨變，經濟發展了，人民的生活變好了，但人的慾望也極大地擴張了。不少昔日的朋友也有了很大的變化，大多是變得更現實了，更在乎自己的名利了。而永健沒變，還是那樣的樸實坦誠。而此時的他，已經是重慶出版社副總編、重慶書協主席、重慶市文聯副主席。

圖 2　周永健與白謙慎在大足石刻（2001）

訪問重慶期間，永健還和我談起了一些合作計劃。受他的委託，我先後為重慶出版社編了《張充和小楷》和《沈尹默書風》。書出版後，永健囑人按照合同寄出樣書。反轉片是他親自寄還的，包裝得嚴嚴實實。那種仔細和認真，和十多年前一樣。

2006年夏天，我應西南大學文學院和四川美術學院的邀請，赴重慶講學。那時永健已罹癌症。我去看他時，他坦然地對我說，希望上蒼能給他兩年的時間，讓他完成他最想完成的事。我當時覺得他的氣色還不錯，心中為他祈禱，希望他能逐漸康復，為出版業和書法界做更多的事情。但是，那次見面竟成永訣。

永健兄於佛學造詣甚深。佛學博大精深，我未能登其堂奧。但由於在波士頓大學要教亞洲藝術史的課，我對佛教藝術略知一二。如果有來世的話，我希望依然能夠做永健的朋友。我想，我們一定會是好朋友的。

2008 年 11 月 15 日

附記

此文原刊於《明軒三集‧周永健紀念文集‧目送飛鴻》（2009）一書中。

白謙慎——著

雲廬感舊集

總 策 劃　趙東曉
責任編輯　蕭　健
裝幀設計　高　林
排　　版　賴艷萍
校　　對　盧爭艷
印　　務　劉漢舉

出版　　中華書局（香港）有限公司
　　　　香港北角英皇道 499 號北角工業大廈一樓 B
　　　　電話：（852）2137 2338　傳真：（852）2713 8202
　　　　電子郵件：info@chunghwabook.com.hk
　　　　網址：http://www.chunghwabook.com.hk

發行　　香港聯合書刊物流有限公司
　　　　香港新界大埔汀麗路 36 號
　　　　中華商務印刷大廈 3 字樓
　　　　電話：（852）2150 2100　傳真：（852）2407 3062
　　　　電子郵件：info@suplogistics.com.hk

印刷　　美雅印刷製本有限公司
　　　　香港觀塘榮業街 6 號 海濱工業大廈 4 樓 A 室

版次　　2019 年 12 月初版
　　　　© 2019 中華書局（香港）有限公司

規格　　16 開（230mm×152mm）

ISBN　　978-988-8674-12-1